KB066664

서예
입문

예 비 교 실

◀ 著者 프로필 ▶

·慶南咸陽에서 出生
·號 : 月汀·솔뫼·法古室·五友齋·壽松軒
·初·中·高校 서예敎科書著作(1949~現)
·月刊「書藝」發行·編輯人兼主幹(創刊~38號 終刊)
·個人展 7回 ('74, '77, '80, '84, '88, '94, 2000年 各 서울)
·公募展 審査 : 大韓民國 美術大展, 東亞美術祭 等
·著書 : 臨書敎室시리즈 20冊, 창작동화집, 文集 等
·招待展 出品 : 國立現代美術館, 藝術의殿堂
　　　　　　　　서울市立美術館, 國際展 等
·書室 : 서울·鐘路區 樂園洞280-4 建國빌딩 406호
·所屬書藝團體 : 韓國蘭亭筆會長
　〈著者 連絡處 TEL : 734-7310〉

臨書敎室시리즈 ⑧

顏勤禮碑 (基礎)

印刷日　二〇一三年 九月 一日
發行日　二〇一三年 九月 五日

著　者　鄭　周　相

發行處　梨花文化出版社

登錄番號　第三〇〇-二〇一五-九二號
住　所　서울特別市 鍾路區 仁寺洞路 一二 (三層)
電　話　〇二·七三二一·七〇九一~三
FAX　〇二·七二五·五一五三
홈페이지　www.makebook.net

定價 一〇,〇〇〇원

여러가지 서예 용구

서예에 필요한 용구 중 가장 기본이 되는 것으로는 붓, 먹, 벼루, 종이가 있다. 이 네 가지를 「문방사우(文房四友)」 또는 「문방사보(文房四寶)」라고도 한다.

「문방」이란 책 읽고 글씨 쓰고 하는 선비의 방이라는 뜻이고 「사우」란 네가지 요긴한 것이라는 의미인데 보배롭게 소중히 여긴다는 뜻에서 「보배 보」자를 붙여 일컫는 것이다.

이 네 가지만 있으면 글씨를 쓸 수는 있다. 하지만 이외에도 벼루에 물을 따르는 연적, 글씨를 쓸 종이가 움직이지 않도록 누르는 서진(書鎭::문진이라고도함), 쓰던 붓을 잠시 걸쳐 놓는데 필요한 필산(筆山), 짧아진 먹을 집어 쓸 수 있도록 된 먹집게, 붓을 두거나 말아서 가지고 다닐 때 필요한 붓발, 글씨를 쓸 때 종이 밑에 까는 모전(라사, 융, 담뇨 따위)이 있어야 한다.

이 밖에도 있으면 편리한 것으로는 먹을 다 간 다음 올려 놓은 묵상(墨床), 붓을 걸어 두는 붓걸이나 붓통, 붓을 씻는 그릇, 종이를 말아서 꽂아 두는 지통(紙筒) 등이 있다.

용구 선택법과 취급법

이제부터 용구를 새로 갖추려는 사람들을 위하여 그 선택법을 설명하겠는데 이미 갖추어진 사람이라도 자기의 용구가 적절한 것인지 어떤지 알아 보기 위하여 참고 하기 바란다.

붓

붓은 문방 사우 중에서도 으뜸 가는 구실을 하는 용구이다. 좋지 않은 붓으로는 기본 필법을 익힌 사람이라도 점획을 옳게 쓰기가 힘이 드는 것이다. 그런데 「초심자이니까 값싼 붓인들 어떠랴」 하고 생각하는 사

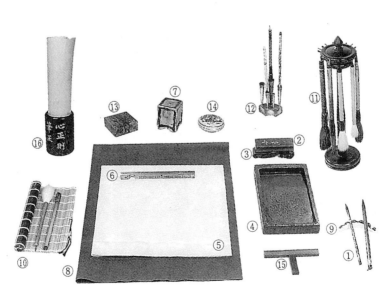

① 붓 ② 먹 ③ 묵상 ④ 벼루 ⑤ 종이 ⑥ 서진(문진)
⑦ 연적 ⑧ 모전 ⑨ 필산 ⑩ 붓발(붓말이개) ⑪ 붓걸이
⑫ 붓꽂이 ⑬ 서화인 ⑭ 인주(인니) ⑮ 인구 ⑯ 지통

람들이 많다. 얼핏 들으면 그럴 듯하게도 들리지만 그것은 옳지 않은 생각이다. 전문가용의 고급필을 쓸 것까지는 없다 하더라도 가급적 정선된 붓을 사용하여야 학습 효과가 빠른 것이다.

붓은 털의 성질에 따라서, 또 붓을 매는 방법에 따라서 여러 가지 종류로 나누어지고 그것들은 제각기 특징이 있어 한 마디로 어떤 것이 좋은 붓이라고 말하기는 어렵다.

쇠털 말고는 모든 짐승의 털이 붓털로 쓰일 만큼 털도 여러 종류가 있으나 우리 나라에서는 양호(羊毫∷산양의 털, 양모라고도 함)와 황모(黃毛∷족제비 털), 장액(獐腋∷노루의 겨드랑이털), 청서(靑鼠∷일명 산쥐)털이 많이 쓰이고 있는데 그 중에서도 양호가 가장 많이 쓰이고 있다.

양호와 장액은 털이 부드러워 유모필(柔毛筆)에 속하는데, 장모은 더욱 부드럽고, 황모, 청서는 빳빳하여 강모필(剛毛筆)에 속한다. 유모와 강모를 배합한 것을 겸호필(兼毫筆)이라 하는데, 여러분들은 양호필을 준비하기 바란다. 양호필을 고르는 요령은 다음과 같다.

풀 먹여 손질하여 놓은 것을 풀어서 다음과 같은 점을 살펴본다.

1. 털 한 올 한 올이 곧게 펴졌는가를 살펴본다. 본디는 다소 굽슬굽슬한 것을 붓을 매기 위하여 곧게 처리하는 것이므로 그것이 잘 처리된 것이라야 곧다.

2. 털끝이 자연스럽게 뾰족한가 어떤가를 본다. 끝이 잘렀거나 거꾸로 박힌 것이 없어야 한다.

3. 붓털이 붓대에 박힌 부분을 엄지와 검지로 꽉 눌러 비비듯 하여 부채살처럼 펴진 끝 부분이 들쭉날쭉하지 않고 고르게 부채꼴의 호(弧)를 이루어야 한다.

4. 털끝 부분의 노리께한 빛깔이 짙을수록 좋은 것이다.

5. 속털이 겉의 털과 다른 잡털이 아니어야 한다.

6. 붓대의 크기는, 호수(號數)로 표시하는데 우선 1호 정도의 큰 붓을 마련하여야 한다. 그리고 낙관(날짜, 성명 등을 쓰는 것) 용으로 중필과 세필도 아울러 마련하여야 할 것은 물론이다.

붓의 크기는 毫가 박힌 부분 붓대(筆管)의 직경의 길이로서 大小를 구분할 수밖에 없는 것이지만 우리나라에서는 그 규격이 정확히 정해져 있지 않다. 그러나 국내의 몇몇 주요 筆房의 제품을 보면 직경 1, 5센티 안팎의 것을 一號라 하여 大筆로 치고 있다.

額書用의 大筆은 보편적으로 쓰이는 것이 아니기 때문에 용도에 따른 크기가 구구하다.

羊毫筆은 筆頭까지 먹을 흠뻑 적셔서(속털까지 먹이 충분히 적셔지도록) 含墨을 알맞게 調筆하여 쓴다. 그런데 毫를 모두 潤筆하였다 하여 筆頭부분까지 다눌러 쓰는 것이 아니고 毫의 허리(중간부분) 아래를 쓰게 된다.

허리 아래를 3등분 하여 끝의 3분의 1 정도를 쓰는 경우를 「用一分筆」이라 하고 3분의 2 정도까지 쓰는 것을 「用二分筆」, 허리까지 다 쓰이는 경우를 用三分筆」이라 하는데 이것은 點劃의 가늘고 굵음을 나타내는

作用에 따라 한 글자 속에서도 다양하게 변화한다.

붓을 한번 調筆한 다음 楷書라면 적어도 한 字를 다 쓰도록 되는 것이 바람직하다. 한 점을 찍거나 한 획을 쓰고 난 붓끝이 곧게 서야만 옳은 용필법이라고 말하지만 그것은 毛質과도 관계가 있는 것이어서 꼭 그렇다고 단정할 수는 없다 하더라도 한 획 긋고 붓 다듬고, 점하나 찍고 붓을 다듬는 버릇은 들이지 않아야 한다.

새 붓을 처음 쓸 때에는 붓털을 맑은 물에 헹궈서 풀기를 뺀 다음 잘 갈려진 먹물에 흠뻑 적셔야 한다. 흠뻑 적시지 않으면 속속들이 먹이 스며 들지 않는 수가 있으므로 주의해야 한다.

붓을 다 쓰고 나서는 맑은 물에 헹구어 진한 먹물을 빼고 수치나 걸레에 닦아 물기를 대충 닦아낸 다음에 털이 곧게 펴지도록 다듬어서 붓걸이에 걸어 두거나 붓발에 말아 둔다. 붓두껍을 씌워 두기도 하지만 조심스럽게 하지 않으면 털이 거슬려지기가 쉽고 여름 장마철에 공기가 통하지 않아 털의 성질이 나빠질 염려도 있으므로 붓두껍을 사용하는 일은 권하고 싶지 않다.

먹

먹은 소나무 옹이를 태운 그을음(송연)이나 채소 씨앗을 태운 그을음(채유연)을 빻아 아교를 섞고 향료를 넣어서 만드는 것이지만 지금 우리 나라에서는 송연이나 채유연 대신 거의 카아본이라는 안료를 사용하고 있다. 먹은 원료와 그 배합 비율 등에 따라 품질이 다른데 겉으로 보아서 얼른 식별하기가 어려우므로 여러분들은 신용 있는 필방을 찾을 수밖에 없을 것이다. 연습용으로는 군이 비싼 고급 먹을 쓸 것까지는 없겠지만 너무 값이 싼, 이른바 「개먹」은 사지 않아야 한다. 좋은 먹은 갈 때부터 향기가 그윽하고 먹물이 탁하지 않으며 써 놓은 다음에도 윤이 난다. 그러나 좋은 먹은 비싸므로 처음에는 좀 질이 떨어지더라도 이라고 한다. 그 봉망이 고우면서도 단단하여야 먹이 곱게 갈리고 먹물이 쉬 마르지 않아서 좋다.

실용연(實用硯)으로는 남포연(충남 보령군)이 대종을 이루고 있으나 같은 산지의 것이라도 석질에 따라 값의 차이가 있다. 대체로 봉망이 거친 벼루는 먹은 쉬 갈리지만 먹 물이 곱지 않을 뿐 아니라 벼루도 쉬 마르고, 봉망이 고운 것은 먹이 더디 갈리는 대신 곱게 갈리고 쉬 마르지 않는는 장단점이 있다.

벼루를 살 때에는 연면에 물을 얇게 발라 보아서 더디 마르는 편을 취하고, 단단한 바닥에 벼루 밑부분의 한끝을 통겨 보아서 둔탁하지 않고 맑고 높은 소리가 나는 것이 좋으나 초심자가 구별하기는 어렵다.

벼루의 크기도 용도에 따라 여러 가지가 있는데 1호 붓으로 큰 글씨를 공부하려면 최소 한도 가로 15cm, 세로 24cm 정도의 크기라야 한다. 이 크기가 가로 5치, 세로 8치이므로 보통 「5·8연」이라고 부른다.

글씨 공부는 먹을 넉넉히 갈아놓고 써야지 큰 글씨를 쓰려고 하면서 손바닥만한 벼루를 사용하여 한 자 쓰고

벼루

벼루는 숫돌과 같은 성질의 돌이다. 먹을 갈게 되어 있는 부분, 즉 연면은 까끌까끌한데 그것을 봉망(鋒鋩)

먹 갈고 또 한 자 쓰고 먹을 가는 장난스러움이 되어서는 안되기 때문이다.

벼루에는 둘레나 뚜껑에 조각을 해 놓은 것이 있으나 조각이 되었다 해서 벼루 그 자체가 기능적으로 좋은 것이라는 보장은 없다.

종 이

종이는 먹물을 알맞게 빨아들이되 알맞게 번지는 지질이어야 한다. 화선지가 가장 알맞는 서예용지이지만 초보자인 여러분들의 낱자 연습용으로는 갱지류를 사용하여도 무방할 것이다. (그러나 빤질빤질한 아아트지나 모조지 따위 양지류는 서예연습용으로는 적당하지 않다.)

그 밖의 용구 즉 서진, 연적, 붓발, 필산, 먹집게, 모전등 중에서 연적, 붓발, 먹집게, 모전은 불가불 필요한 것은 아니다. 이런 것들은 문방구방에서 사야하지만 서진이나 필산등은 직접 만들어 쓸 수도 있다. 서진은 무겁고 앉음이 좋은 갸름한 입방체라야 하며 필산은 앉음이 좋은 나무도막 윗부분을 낙타의 등처럼 파이게 다듬으면 된다.

먹갈기 (磨墨)

먹갈기는 글씨를 쓰는 데 필요한 알맞은 농도의 먹물을 마련하기 위한 일이기는 하지만 서예에서는 먹을 가는 과정을 중요하게 여긴다. 그래서 글씨 공부는 먹갈기 공부서부터 시작된다고 말하고 있는 것이다. 먹을 잘 가는 일은 좋은 먹물을 마련하기 위해서도 그러하지만 조용하고 차분한 분위기를 마련하기 위해서도 먹은 조용히 갈아야 한다.

먼저 벼루를 마주하여 단정히 앉는다. (벼루가 몸의 정면에 놓이게) 그리고 깨끗이 씻어진 연면(硯面∶硯堂이라고도 함)에 연적의 물을 알맞게 따라 갈기 시작한다. 연해(硯海∶硯池라고도 함)에 미리 많은 물을 부어 놓고 그것을 끌어올려 가는 것은 좋은 방법이 못된다. 먹은 오래 앓고 난 아이의 힘으로 갈라는 말이 있다. 먹을 잡은 손이나 팔에 힘을 빼고, 그리고 서둘지 말고 천천히 갈아야 한다는 말이다. 먹을 움직이는 방향은 앞뒤로 보다는 원으로 돌리는 것이 좋다.

먹은 연면에 직각이 되도록 갈되 모서리가 날카롭지 않도록 가끔 모를 죽이면서 간다. 이렇게 해서 알맞게 갈렸으면(이 농도는 사용할 지질과 먹의 종류에 따라 다르겠으나 대체로 좀 진한 듯 싶을 정도로 간다) 연지로 밀어 내리고 다시 연면에 물을 따라 갈고하여 필요한 분량이 되도록까지 간다. 그리고는 마지막에 연지의 먹물이 섞이도록 고루 여러번 끌어올려서 갈아둔다. 그런데 먹갈기와 함께 병행하여야 할 일에 붓풀기(윤필∶潤筆)가 있다. 먹이 어느정도 갈린 다음 붓을 먹물에 듬뿍 적셔서 필산에 걸쳐 놓았다가 먹을 다 갈고 나서 적시어 먹물의 함량을 조절한다. 붓을 왼손에 잡고 붓촉(필봉)을 연면에 올려 놓고 오른손으로 먹을 잡고 붓끝쪽으로 가볍게 밀어 내는 것이다. 벼루는 쓰고 나서는 닦아 두어야 한다. 숙묵(宿墨)이라 하여 먹 찌꺼기가 남아 있으면 다음에 먹을 갈았을 때 좋은 먹물을 얻지 못하기 때문이다.

〔쌍구법(좌측면)〕　〔쌍구법(우측면)〕

< 쌍 구 법 >

지법(指法)

쌍구법(雙鉤法)

발등법(撥鐙法)이라고도 하는 이 집필법은,

1. 엽(壓∷손가락으로 누를 엽)—엄지의 첫 마디 끝으로 붓대의 왼쪽을 누름.

2. 압(壓∷누를 압)—검지(집게 손가락·식지)의 첫마디로 붓대의 앞에서 안쪽으로 끌어 당김.

3. 구(鉤∷갈고리 구) 가운뎃 손가락을 갈고리처럼 하여 검지에 붙여 안쪽으로 끌어 당김.

4. 게(揭∷들 게)—무명지의 손톱뿌리께를 붓대에 대어 검지와 중지가 안쪽으로 끌어 당기는 힘을 버팅김.

5. 도(導∷인도할 도)—새끼손가락을 무명지의 안쪽에 바싹 붙여서 무명지를 도움.

이 집필법은 다음에 설명할 단구법에 비하여 붓대가 안정되고 필력을 내기가 좋으므로 큰 글자를 쓸 때는 물론이요 중자(中字) 정도까지도 이 방법으로 붓을 잡아 쓰도록 권하고 싶다.

단구법(單鉤法)

엄지와 검지는 쌍구법과 같으며 나머지 세 손가락을 자연스럽게 모아 가운뎃손가락의 첫마디 왼쪽 부분이 붓대의 뒤에서 받친다. 이렇게 붓을 잡으면 붓끝의 움직임이 쌍구법의 경우보다 자유스러워서 잔글씨를 쓰는 데 편리하다. 그러나 큰 글자의 힘찬 운필을 하기에는 부적당한 집필법이다.

집필법(執筆法)

집필법이란 붓대를 잡는 법을 말한다. 이 집필법은 예로부터 많이 연구되어 여러가지 주장이 있다. 그러나 여기서는 보편적인 방법만 설명하기로 한다.

좀 더 알기 쉽게 설명하면, ① 엄지는 붓대의 왼쪽에 서, 그리고 검지와 중지는 앞쪽에서 단단히 잡되 ② 무명지와 새끼손가락으로 붓대가 바로 서도록 버팅긴다.

수법(手法)

手法이란 붓을 잡을 때 손바닥은 어떻게 되어야 하느냐를 말하는 것으로 옛부터 허장실지(虛掌實指)라야 한다고 말하고 있다. 즉, 손바닥은 비고(虛) 다섯 손가

락엔 힘이 充實하여야 한다는 말이다. 다섯 손가락으로 붓대를 야무지게 단단히 잡되 이내 손가락마디가 아파지리만큼 잡으라는 뜻이 아니고 마음과 全身의 氣力이 팔, 팔뚝, 손목, 손가락을 통하여 붓끝으로 모이도록 적당한 힘으로 잡아야 한다. 이렇게 하면 손바닥은 자연 비게 되어 흔히 말하는 달걀 하나가 들어갈 정도로 된다. 元代의 陳繹曾은 手法의 理想的 상태를 「指欲實, 掌欲虛, 管欲直, 心欲圓」이라고 表現하였다.

직필(直筆)

붓대는 꼿꼿이 垂直으로 잡아야 한다는 말이다. 모필은 부드럽고 호(毫)가 원추형이므로 중봉(中鋒) 용필을 하기 위해서는 붓대가 수직이어야만 物理的으로 힘이 毫에 고루 미쳐 힘있는 글씨를 쓸 수가 있는 것이다. 「萬毫齊力」이니 「四面勢全」이니 하는 상태가 바로 그것이다. 直筆을 익히기 위하여 옛사람들은 붓대꼭지에(걸고리가 없는 붓일 경우) 동전을 올려 놓고 그것이 떨어지지 않도록 하며 연습하였다 하는데 이것은 오늘날의 書學 徒들에게도 권하고 싶은 방법이다.

〔단구·제완법〕

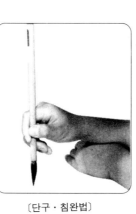

〔단구·침완법〕

완법(腕法)

완법이란 글씨를 쓸 때의 팔의 상태를 말하는 것이다. 指法과 手法에서 작용하는 관절(關節)은 손가락과 손목의 관절인데 이것들은 잔글씨를 쓸 때 중요한 구실을 하지만 그 작용 범위는 극히 적다. 따라서 큰 글자를 쓰거나 넓은 범위로 운필을 하기 위해서는 다른 관절, 즉 팔꿈치와 어깨 관절이 움직여야 한다. 이렇듯 붓의 크기와 지법에 따라 완법도 달라지게 마련인데 일반적으로 다음 세 가지로 구분된다.

현완법(懸腕法)

붓을 잡은 오른쪽 팔을 책상에 대지 않고 들고 쓰는 법이다. 어깨의 힘을 빼고 겨드랑이를 들되 팔뚝이 水平이 될 정도로 든다. 걸상에 앉아서 쓸 경우에는 책상의 높이와 붓을 잡는 위치에 따라 달라지고 서서쓰거나 바닥에 엎드려 쓸 경우에는 팔꿈치가 더 들리게 된다. 그러나 어떤 경우에고 「懸腕直筆」, 즉 붓대는 수직으로 꼿꼿이 잡아야 한다.

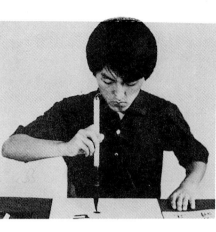

<현 완 법>

懸腕으로 걸상에 앉아서 쓸 경우 왼팔도 겨드랑이를 붙이지 말고 떼며 왼손의 엄지는 책상앞 모서리에 대고 나머지 네 손가락은 모아서 책상 위의 종이 끝을 누르면 양쪽 팔이 이른바 八字형으로 되어 균형을 이루게 된다. 상체는 左右 어느쪽으로도 기울지 않고 허리를 펴서 약간 앞으로 숙이고 단전에 가볍게 힘을 주어야 한다.

현완법에서 특히 주의하여야할 점은 오른 팔꿈치를 지나치게 치켜 들거나 왼팔꿈치를 책상 위에 올려 놓지 않도록 하여야 한다.

제완법(提腕法)

오른쪽 팔꿈치를 책상위에 대고 팔목만을 들어 쓰는 방법이다. 팔꿈치가 운동의 지점이 되므로 운동반경이 좁고 운필이 활달하지 못하여 큰 글자를 쓰기에는 부적당한 완법이다. 따라서 잔글씨 쓸 때에 이 방법을 많이 쓰는데 단구법으로 붓을 잡되 붓대의 중간보다 아래로 낮추어 잡는다. 흔히 팔목까지를 책상위에 가볍게 스치도록 대어 쓰기도 한다.

침완법(枕腕法)

왼손을 오른손목 밑에 놓아 베개(枕)삼아 쓴다는 데서 붙여진 이름이다. 이 방법은 손목을 고정시켜 손끝으로만 쓰게 되므로 大・中字 쓰기에는 맞지않고 세자를 쓸 경우에나 사용한다. 그런데 오른쪽에서 내리쓸 때 미처 먹이 마르기 전에라도 왼손바닥으로 자리를 조절해가며 쓸 수 있다는 장점도 있다.

집필의 위치

붓을 잡는 위치는 현완쌍구로 大字를 쓸 때에는 붓대의 중간이나 조금 위를 잡고, 서서 쓸 때에는 자연 더 위를 잡게 된다. 중・세필을 단구로 잡아 제완이나 침완으로 쓸 때에는 붓대의 하단에서 두 치쯤(中筆) 또는 한 치쯤(細筆) 위를 잡는다.

자세(姿勢)

글씨를 쓰는 자세는 장소에 따라 다르다. 의자에 앉아서 쓸 경우에는 책상에 배가 닿지 않을 정도로 다가 앉으며 다리는 꼬지 말고 두 다리 사이는 자연스럽게 벌리며 아랫도리는 약간 뒤로 당겨 뒤꿈치가 조금 들리게 한다. 상체는 허리를 펴서 곧추세우고 글씨를 쓸 때

에는 약간 앞으로 숙인다. 책상의 높이는 배꼽께에 닿을 정도로 얕은 편이 좋다.

테이블에서 서서 쓸 때에는 다리를 어깨넓이만큼 벌려서 상체를 안정시키며 왼손으로 책상 위 종이의 한 끝을 짚는다.

테이블이 아닌 낮은 책상에서 쓸 때에는 책상다리로

<서서쓰는 자세>

앉거나 꿇어앉아 쓰되 상체는 의자에 걸터앉아 쓸 경우와 마찬가지로 한다.

방이나 마루 바닥에서 쓸 때에는 책상다리로 앉기도 하지만 두 무릎을 꿇거나 혹은 왼쪽 무릎은 꿇고 오른쪽은 세우며 왼팔을 뻗어 바닥을 짚는 자세가 좋다.

<두 무릎을 꿇고 쓰는 자세>

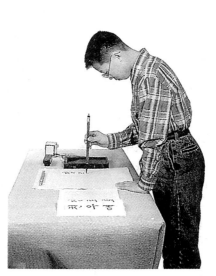

<서서쓰기의 올바른 자세>

선긋기 연습

처음에는 이 페이지의 도해처럼 순봉(順鋒)으로 낙피(落筆)하여 쓰는 직선 연습을 하고 그것이 익숙하여지면 다음 다음 페이지와 같은 선의 머리도 둥글게(圓頭) 만들어 쓰는 연습을 한다. 어느 경우에도 붓끝이 획심(획의 중심)을 지나는 중봉(中鋒)으로 되어야지 ×표의 도해처럼 편봉이 되어서는 안된다.

순봉으로 쓸 경우, 붓을 왼쪽에서 살며시 내려놓아 선의 굵기를 정한 다음 숨을 죽이고 천천히 그어 적당한 길이에서 멈추어(더 눌으지 말고) 머물러서 되돌려 수필한다. 몇 개를 그어도 굵기와 간격과 길이가 같게 되도록까지 연습한다.

물론 1호 정도의 붓으로 쌍구 현완법으로 쓸 것이며 어느 방향의 선을 긋든지 붓대는 꼿꼿한 직필(直筆)이어야 한다.

붓끝이 상단으로 지나가는 편봉(扁鋒·측봉이라고도 함)이 되어서는 안됨.

〈좋지 않은 예〉 ×

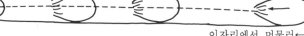

이렇게 붓을 내려놓아 굵기를 정한 다음 숨을 죽이고 천천히 수평으로 건너그음. 점선은 중봉의 필로(筆路)

이자리에서 머물러←
방향으로 뗌

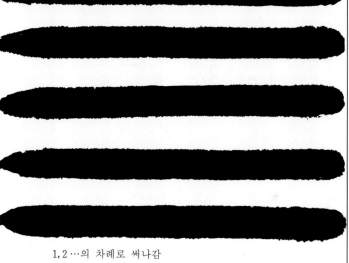

1, 2 …의 차례로 써나감

1 2

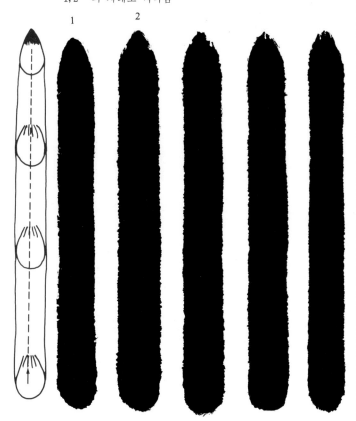

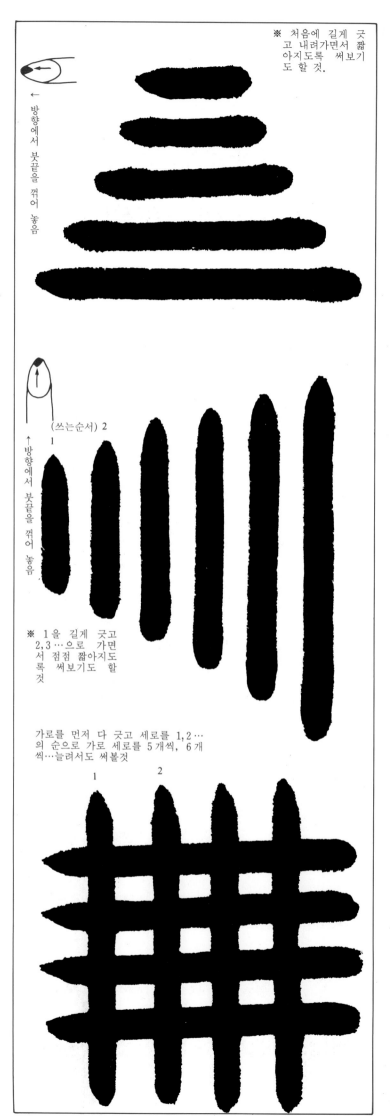

※ 처음에 길게 긋고 내려가면서 짧아지도록 써보기도 할 것.

← 방향에서 붓끝을 꺾어 놓음

(쓰는순서) 2
1

↑ 방향에서 붓끝을 꺾어 놓음

※ 1을 길게 긋고 2,3…으로 가면서 점점 짧아지도록 써보기도 할 것

가로를 먼저 다 긋고 세로를 1,2…의 순으로 가로 세로를 5개씩, 6개씩…늘려서도 써볼것

1 2

←방향에서 붓끝을 거슬러 돌려 대어서
머리를 둥글게 만드는 연습. 중봉이 되
도록 건너 긋고 끝도 둥글게.

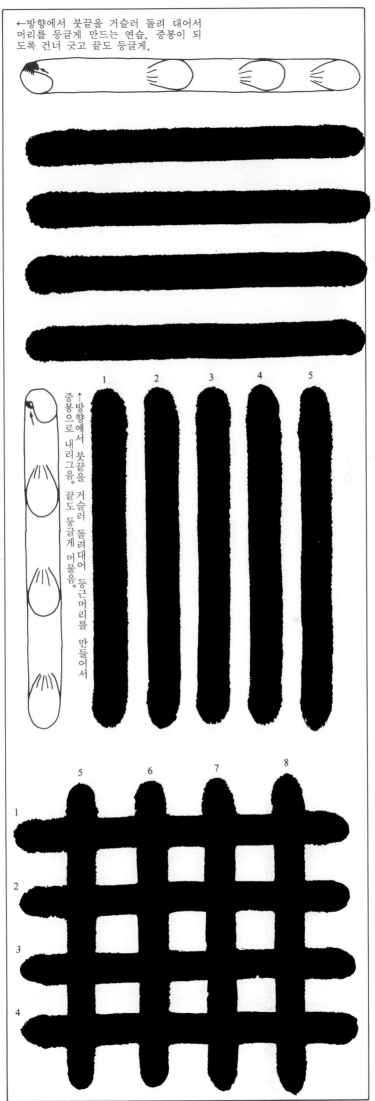

↑방향에서 붓끝을 거슬러 돌려대어 둥근머리를 만들어서
중봉으로 내리그음. 끝도 둥글게 머물음.

1 2 3 4 5

5 6 7 8

1

2

3

4

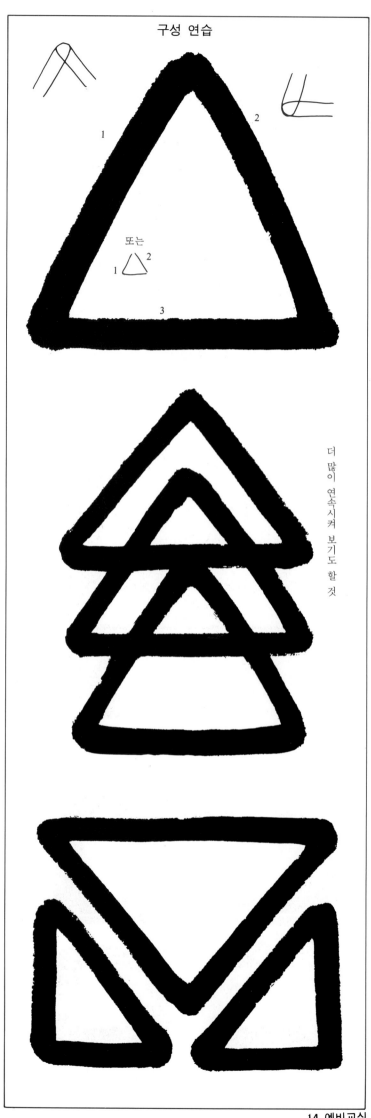

또는

더 많이 연속시켜 보기도 할 것

여기서부터는 간단한 전서(篆書)의 연습임.
上　자를 대고 그은 것 같은 기하적인 선들의
구성이 아니고 운필의 속도로 필세를 나타
내어 보도록

下

工

王

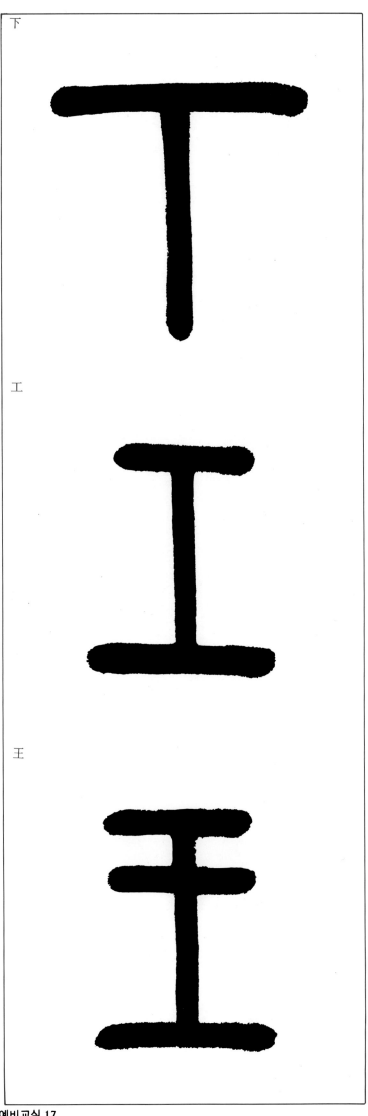

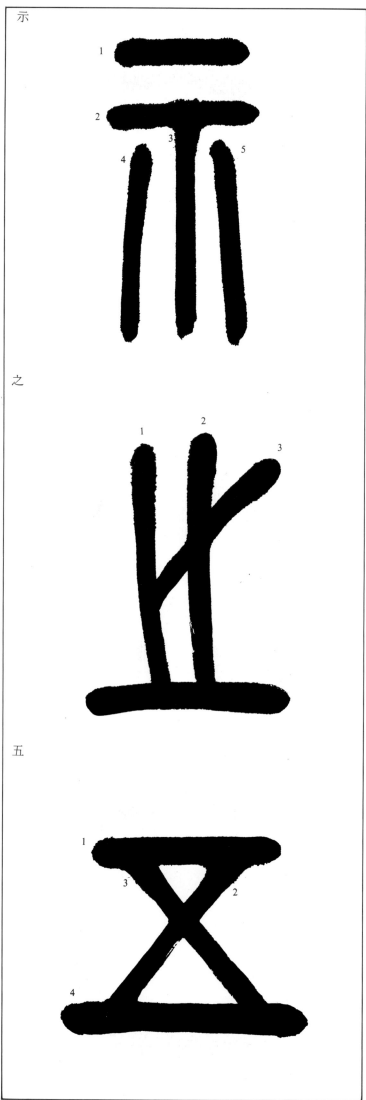

示

之

五

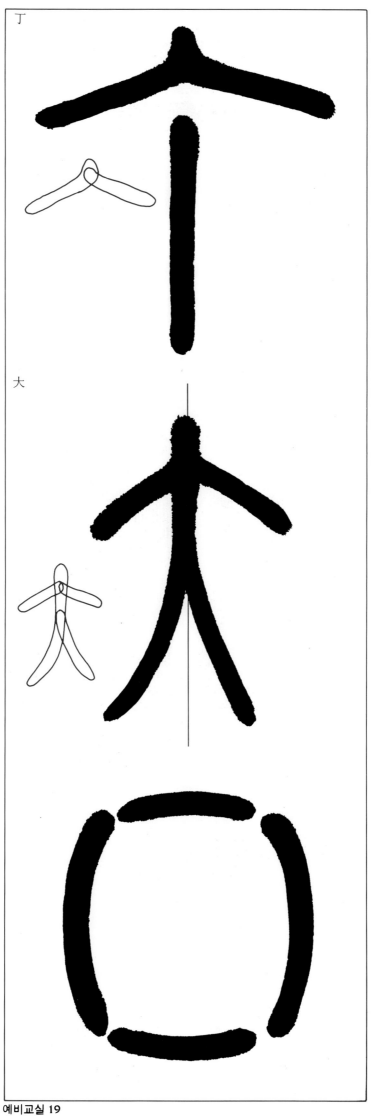

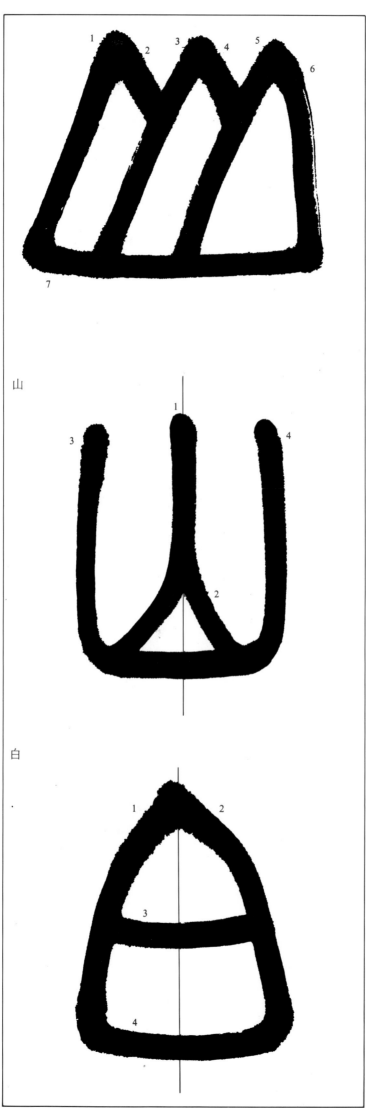

山

白

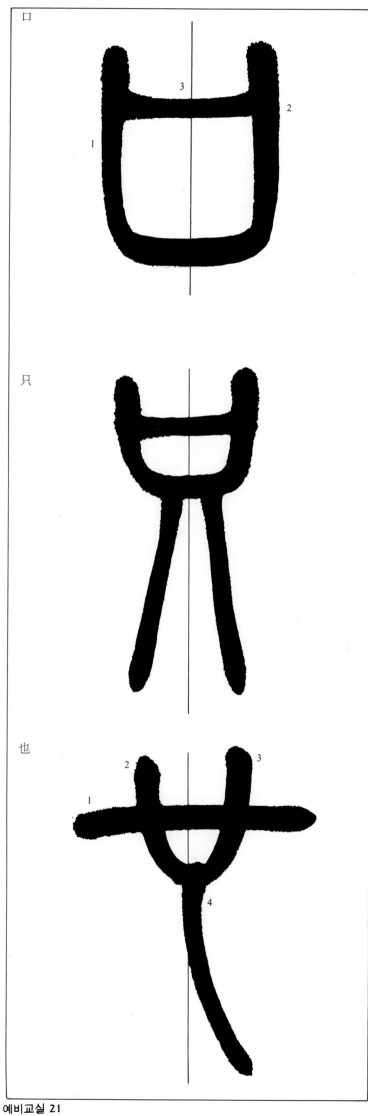

貝

合

田

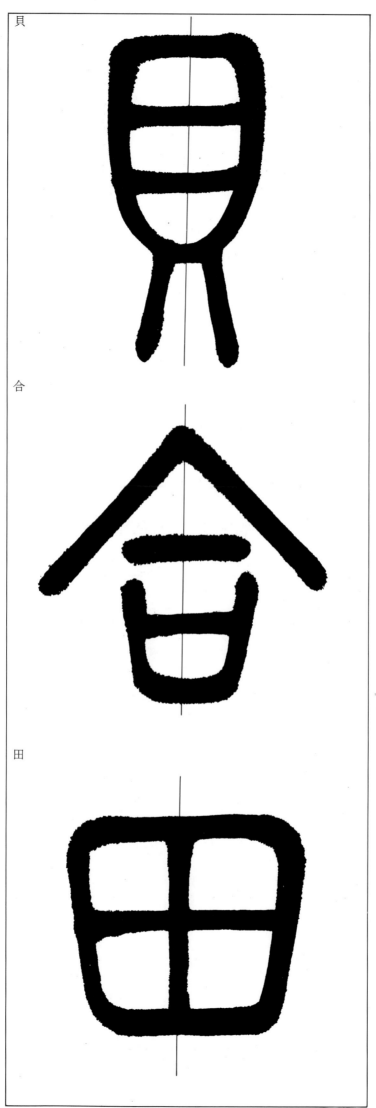

中

以

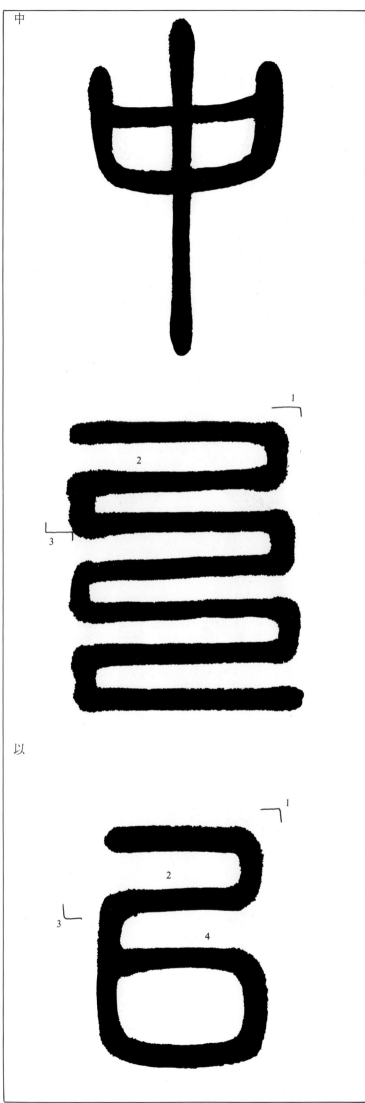

呂

林

巛

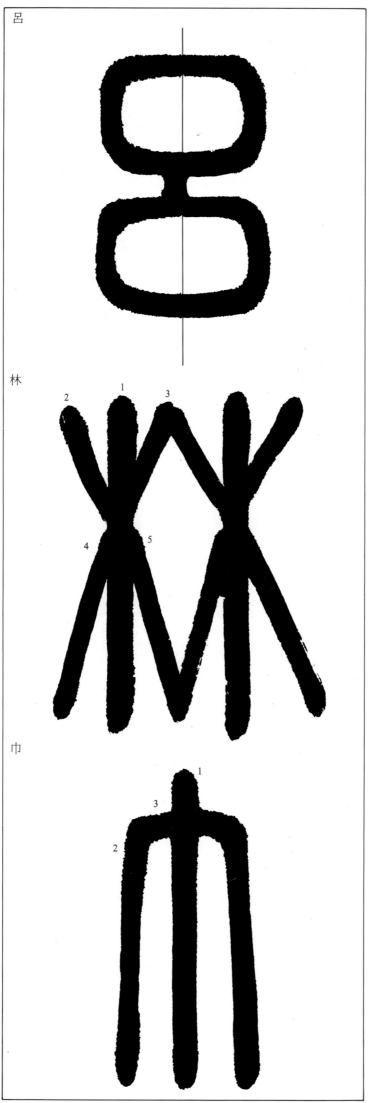

不

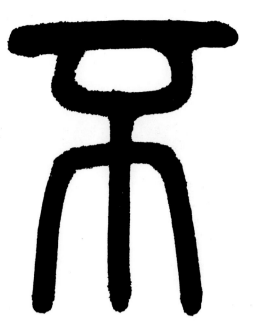

林

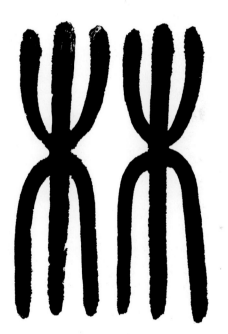

來

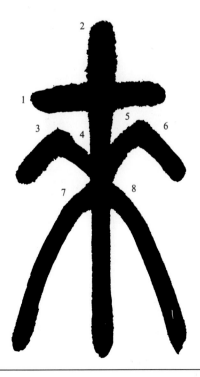

又

羽

多

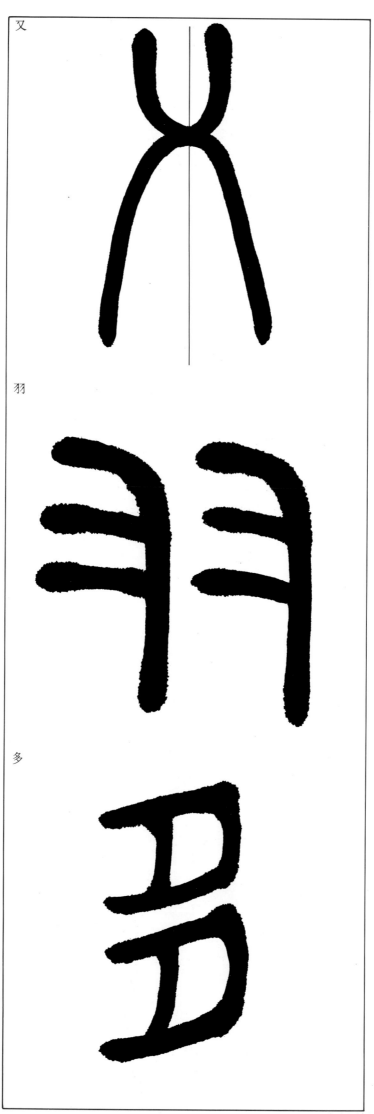

子

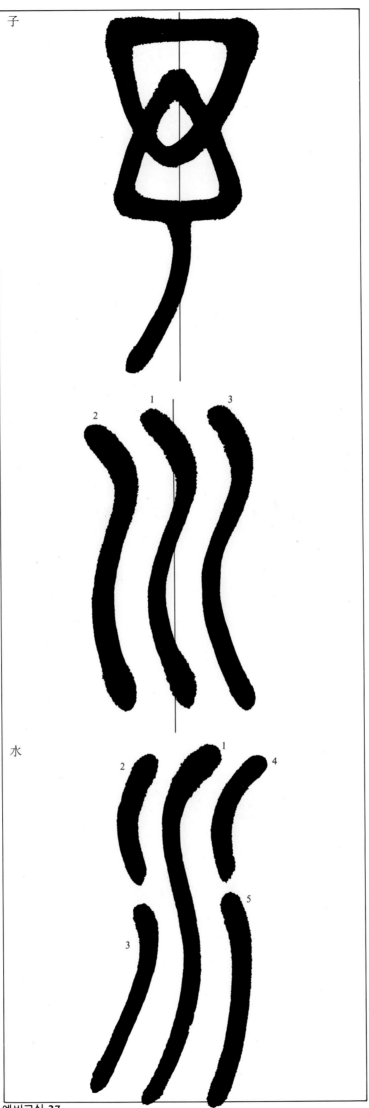

水

子

勿

分

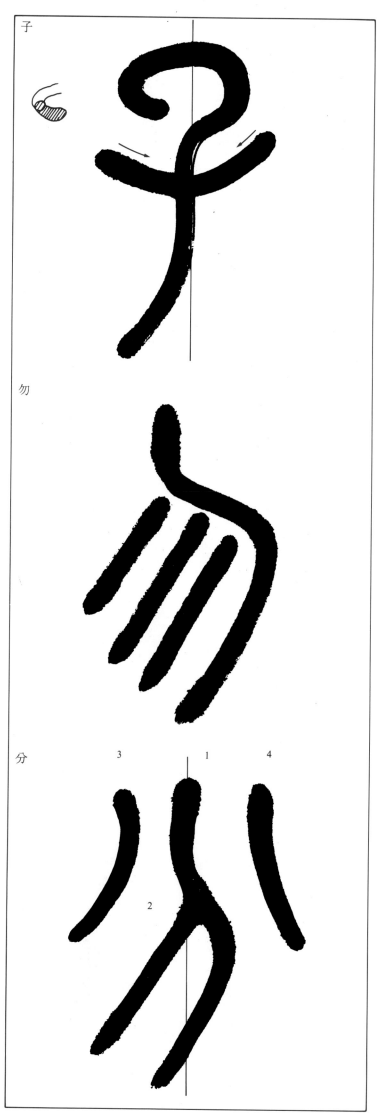

3 1 4

2

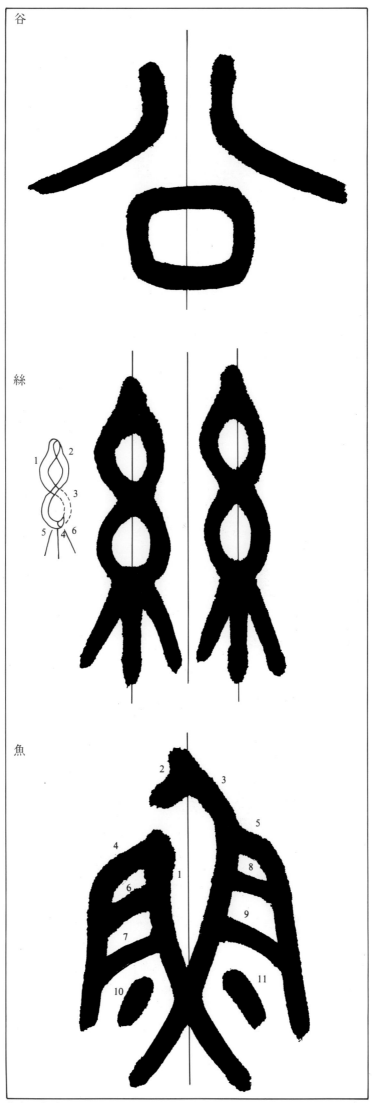

顔勤禮碑

이 책의 특징

1. 이 책에서는 「안근례비」의 全文 중에서 안진경 필법의 특징적인 요소별로 글자를 선정하여 기본이 되는 점획에서부터 시작하여 그것들이 합성·복합되어 가는 차례로 배열하였고 후반에는 결구상의 유형별로 간단한 것에서부터 복잡한 것에로 배열하여 단계적으로 공부할 수 있도록 하였다.

2. 임서 글씨의 단 밖에 법첩 그대로의 글씨를 보여 법첩 필의(筆意)의 해석력이 길러지도록 하였다.

3. 붉은 색으로 도해(圖解)하고 간결한 설명을 곁들여서 필법상의 붓의 상태라든가 글자의 짜임(결구)을 이해하고 파악하기 쉽도록 하였다.

4. 처음 入門하는 사람들을 위하여 서예에 대한 예비지식과 아울러 운필의 기초 연습을 위한 도입 교재를 앞부분에 실었다.

이 책은 서예를 正道로 배우고자 하는 사람들을 위하여 『임서의 바른 길잡이』 구실을 하려고 엮은 것이다.

임서란, 본보기가 될 글씨를 보고 쓰는 연습방법으로, 그림공부에서의 「데생」에 해당된다. 데생의 수련이 부실하고는 사생이 제대로 될 수 없듯이 서예에서도 장차 좋은 작품을 쓰기 위한 바탕을 튼튼히 하기 위해서는 정평이 있는 명법첩(名法帖)들의 임서 수련을 철저히 하지 않으면 안된다. 이미 일가를 이룬 서가들도 법첩의 임서를 게을리 하지 않는 바 그것은 「법고창신(法古創新)」 즉 옛명적을 더듬고 살핌으로서 거기에서 새로움을 빚어내는 자양을 풍부히 얻기 위해서이다. 세상에는 자기자신은 서가로 자처하지만 옳은 심미안(審美眼)을 가진 구안자(具眼者)들의 인정을 받지 못하는, 이른 바 속류(俗流)의 서가 또한 적지 않은데 그들은 처음부터 향암(鄕暗)의 속된 글씨를 배웠거나 아니면 설령 법첩으로 입문하였드라도 제대로 수련을 쌓지 않은채 자기류로 흐른 사람들이다. 이런 점으로 미루어 볼 때 임서의 수련이 서예 연구에 있어 얼마나 큰 비중을 차지하는가를 짐작할수가 있을 것이다.

임서본의 필요

그러나 법첩들은 거개가 金石에 새겨진 글씨의 탁본(拓本)이기 때문에 육필(肉筆)과는 다를뿐만 아니라 글자가 잘고 또 접획이 이지러진 곳도 있어서 초학자들이 그것을 직접 본보기 글씨로 삼아 공부하기는 매우 어렵다. 그래서 인쇄술이 발달하면서는 그것을 사진으로 확대하고 보필(補筆)·수정하여 초학자용의 교본으로 만들어 내고 있다. 오늘날 우리 주변에 흔한 전대첩(展大帖)이라는 것이 그것인데 이것들은 글자가 크다는점으로는 초학자에게 있어 다소 도움이 될는지 모르나 보필·수정이 지나쳐서 원첩 본디의 기운(氣韻)과는 거리가 먼, 다듬고 그려진 글씨로 모습이 바뀌고 더러는 보필 그 자체가 잘못되어 오히려 학서자를 오도(誤導)하는 폐단도 없진 않다.

임서 수련을 함에 있어서 가장 이상적인 방도는 바른 임서력을 가진 선생이 임서하는 것을 곁에서 눈여겨 보고 그 글씨를 체본으로 하여 공부하는 것이라 하겠으나 누구에게나 그러한 좋은 여건이 마련되는 것이 아니고 보면 그렇지 못한 많은 사람들을 위해서는 육필 체본과 같은 임서본(臨書本)이라도 마땅히 있어야만 되겠다는 생각에서 이 책을 꾸미게 된 것이다.

기 초 수 련 편

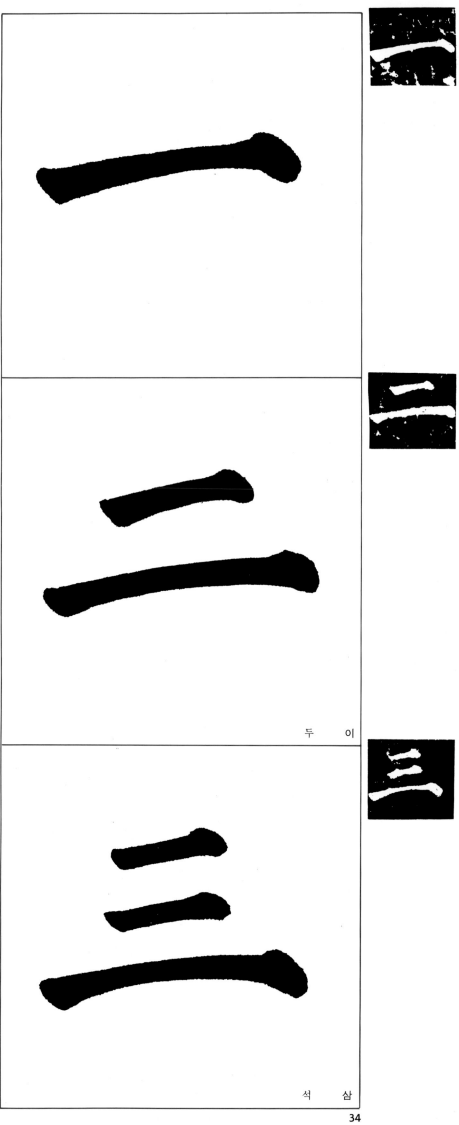

두 이

석 삼

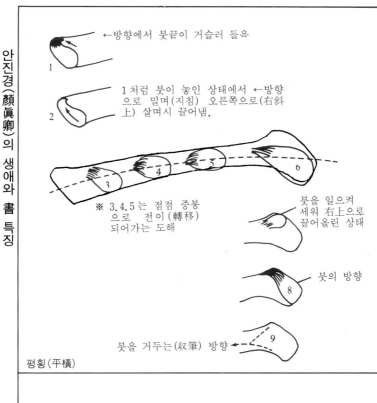

←방향에서 붓끝이 거슬러 들음

1처럼 붓이 놓인 상태에서 ←방향으로 밀며(지침) 오른쪽으로(右斜上) 살며시 끌어냄.

※ 3.4.5는 점점 중봉으로 전이(轉移) 되어가는 도해

붓을 일으켜 세워 右上으로 끌어올린 상태

붓의 방향

붓을 거두는(収筆) 방향

평횡(平横)

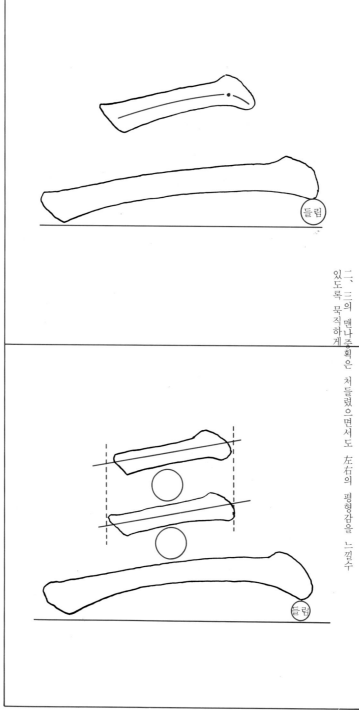

들림

안진경(顔眞卿)의 생애와 書 특징

안진경의 가계는 귀족·중신(重臣)으로 이어진 좋은 집안이었다. 그의 조상에는 공자의 제자 안회(顔回)가 있다. 안진경의 아버지 유정(惟貞)은 벼슬이 장안위·(계속)

한자 점획의 명칭은 永字八法이라하여 則(측) 勒(늑) 努(노) 趯(적) 策(책) 掠(약) 啄(탁) 磔(책) 등 여덟가지로 대별하기도 하고 그것들에서 변형 되어진 쓰임새에 따라 여러 가지 이름으로 파생하였으나 초학자에게는 오히려 번거롭겠기로 여기서는 일반적으로 통용되는 명칭만을 보인다.

二, 三의 맨나주획은 처들렸으면서도 左右의 평형감을 느낄수 있도록 묵직하게

35

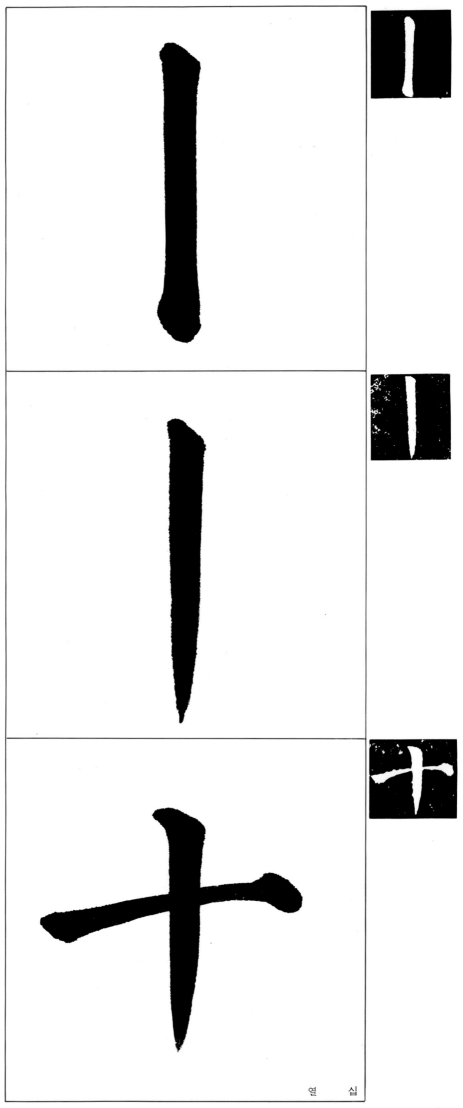

열 십

태자문학(長安尉·太子文學)에 이르렀는데 그는 어려서
아버지를 여의고 외가에서 양육되었으나 가세가 가난하
였기 때문에 지필묵을 살 수가 없어 형 원손(元孫)과
함께 황토흙을 바람벽에 칠해 놓고 나무가지나 돌맹이 (계속)

붓끝을 역으로

1

2

3

2 의 상태에서 ←방향으로 치침

※ 4.5.6.7.은 점점 중봉으로 전이되어 가는 도해임

4

5

6

7

8

9

붓을 거두는 방향

마무리

7에서 붓을 일으켜 세워 左下로 가볍게 놓인 상태

직수(直竪)·철주(鐵柱)

붓끝을 모으면서 천천히 운필

현침(懸針)

꼭지가 나오도록

짧음

길고

많이 숙여서 무겁게

아래가 길음

37

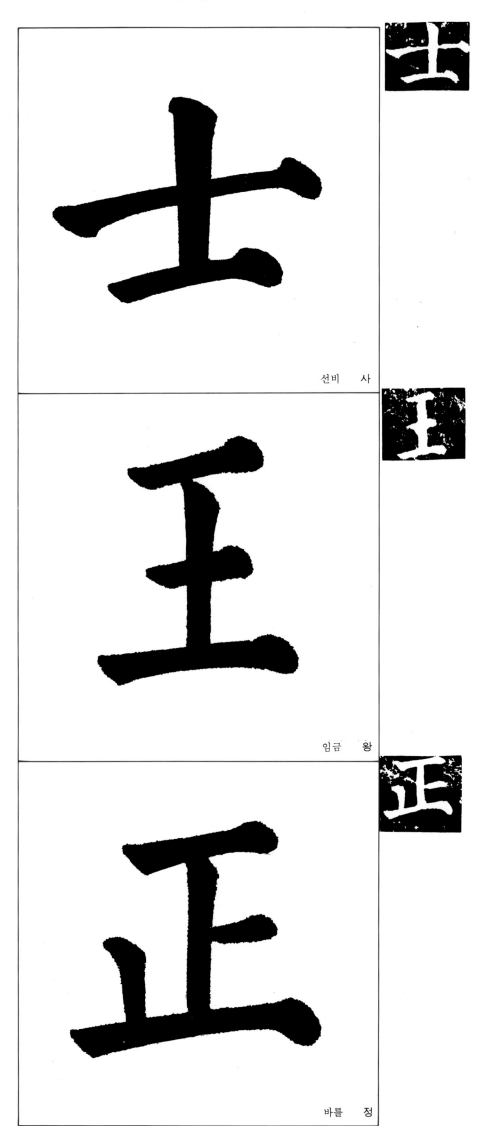

선비　사

임금　왕

바를　정

38

로 글씨 연습을 하였다고 한다.

안진경은 二十六세에 진사에 급제한후 누진(累進)하

여 천보(天寶) 七년에 감찰어사가 되었다가 이어 하서

롱우군시복둔교병사(河西隴右軍試覆屯交兵使)가 되었 (계속)

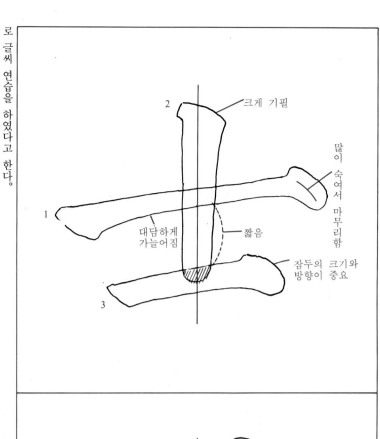

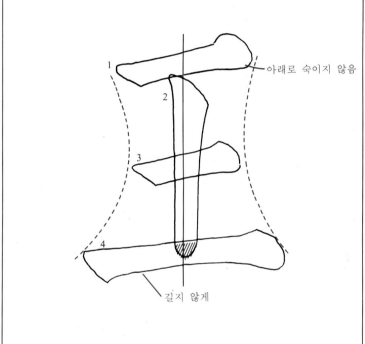

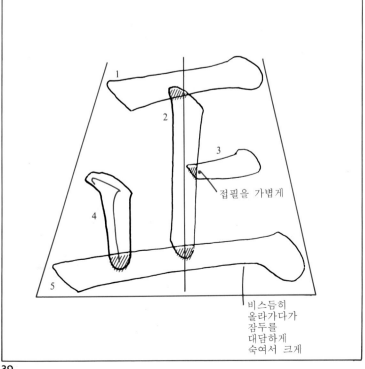

39

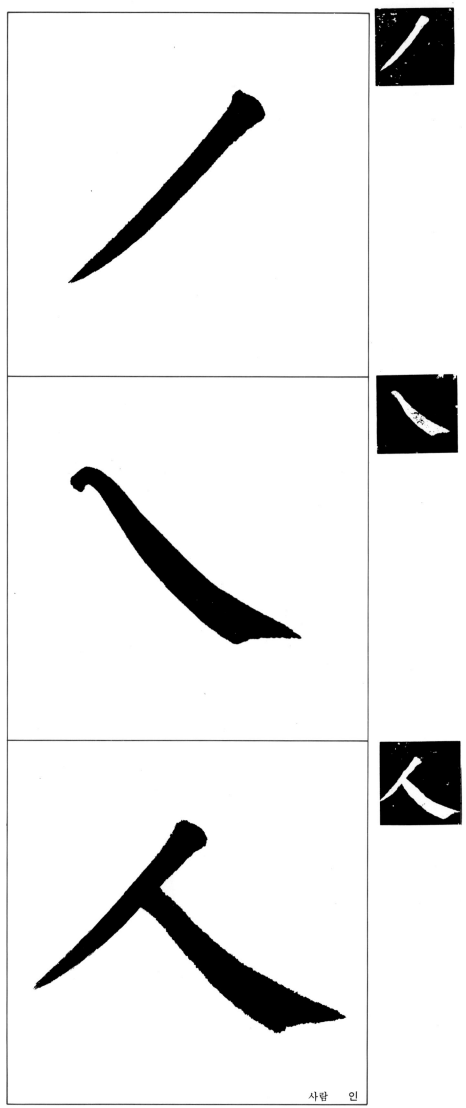

사람 인

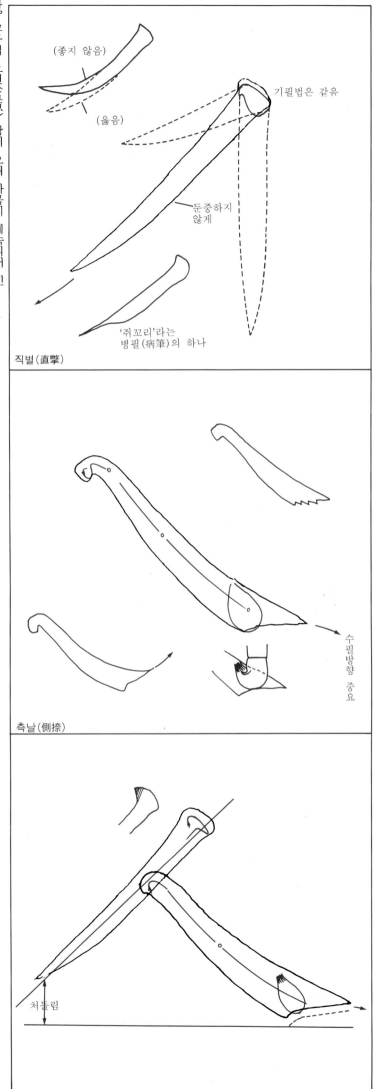

다. 그무렵 오원(五原) 땅에 오래 가뭄이 계속되어 민심이 흉흉한데다가 몇해를 두고 끌어 오는 송사(訟事)가 있음을 보고 안진경이 판결을 내렸던 바 기다렸다는 듯 비가 쏟아져 백성들은 그 비를 어사우(御史雨)라고 (계속)

(좋지 않음)

(옳음)

기필법은 같음

둔중하지 않게

'쥐꼬리'라는 병필(病筆)의 하나

직벌(直撆)

수필방향 중요

측날(側捺)

처뜰림

41

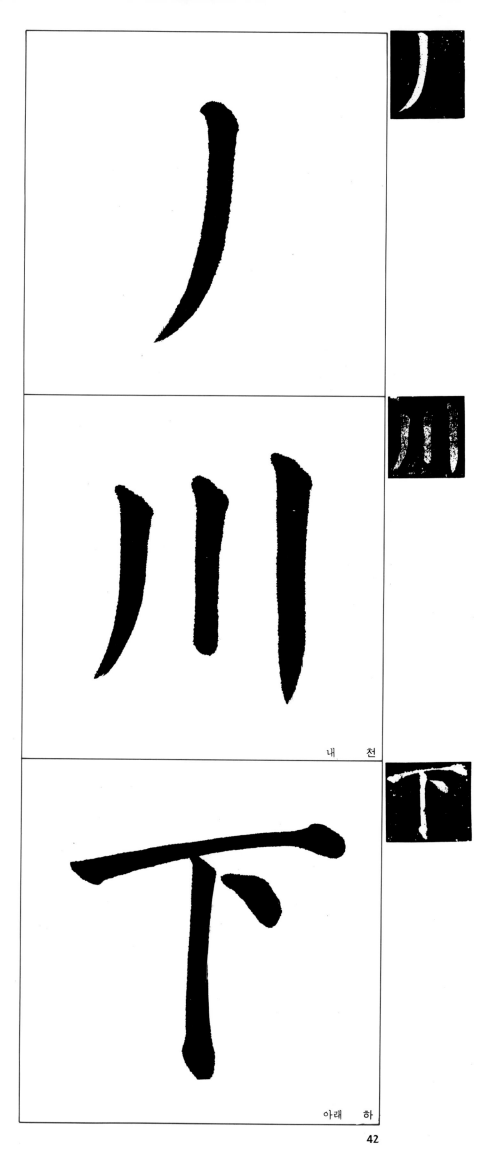

내 천

아래 하

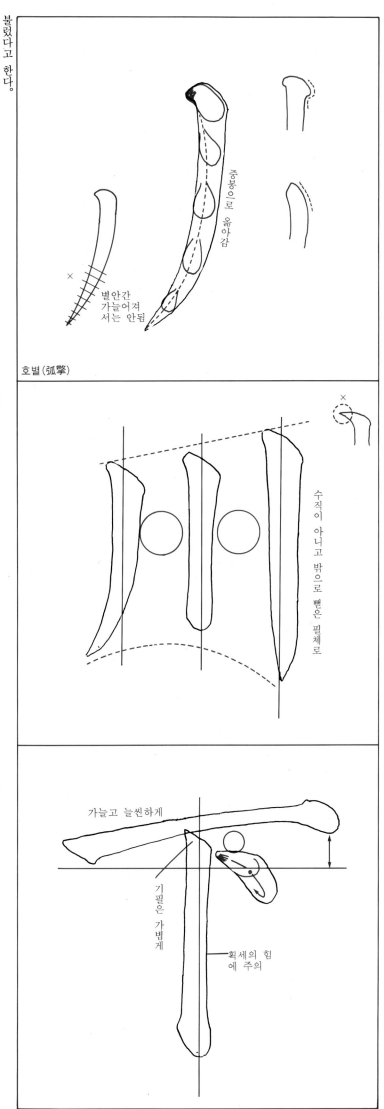

중봉으로 올라감

별안간 가늘어져 서는 안됨

호별(弧撇)

수직이 아니고 밖으로 뻗은 필체로

가늘고 늘씬하게

기필은 가볍게

회세의 힘에 주의

불렀다고 한다.

천보十二년에 평원태수(平原太守)가 된 그는 다음해에 안록산(安祿山)의 난을 만나 의군을 모아 평정에 힘썼다. 천보十五년 안록산이 광기(狂氣)를 부려 암살됨 (계속)

43

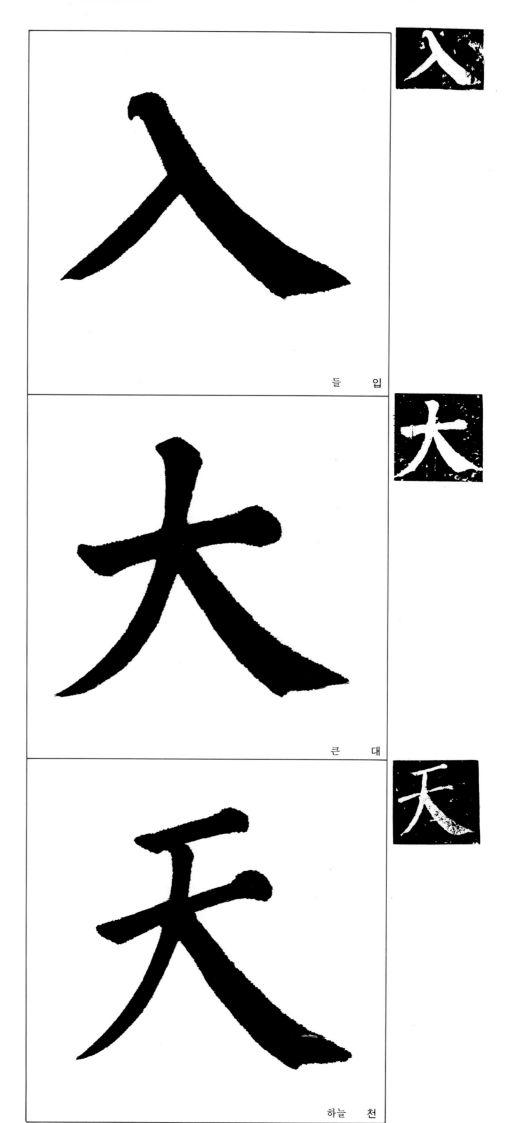

들 입

큰 대

하늘 천

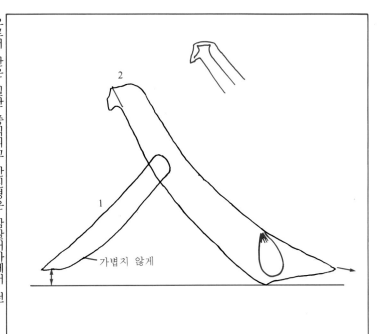

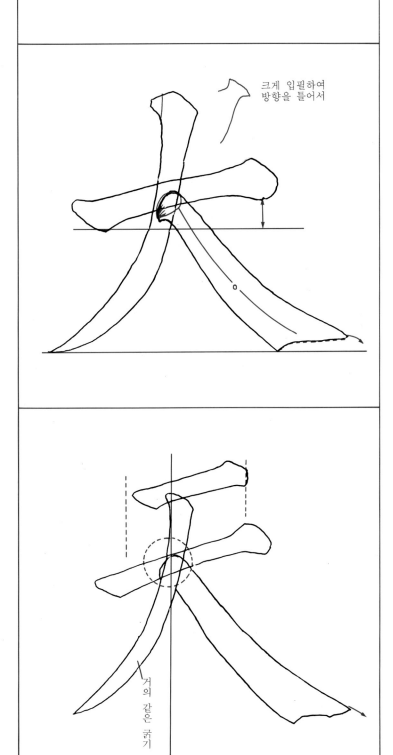

으로서 난은 일단 종식되고 안진경은 감찰어사에서 전중시어사(殿中侍御史)가 되었다. 그 후 노국개국공(魯國開國公)에 봉하여지고 형부리부상서(刑部吏部尙書)를 역임. 七十二세에 태자태사(太子太師)가 되었다. (계속)

가볍지 않게

크게 입필하여
방향을 틀어서

거의 같은 굵기

45

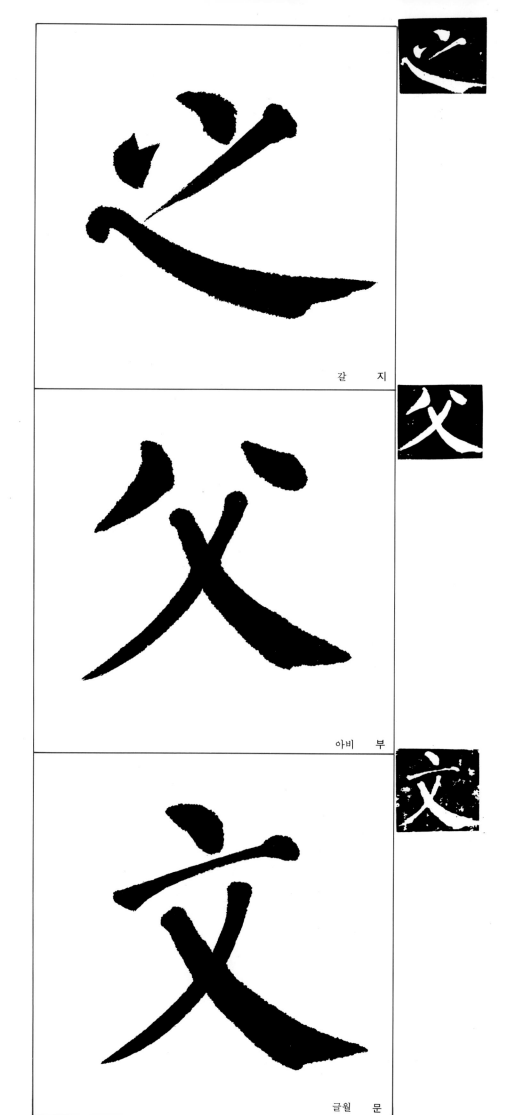

갈 지

아비 부

글월 문

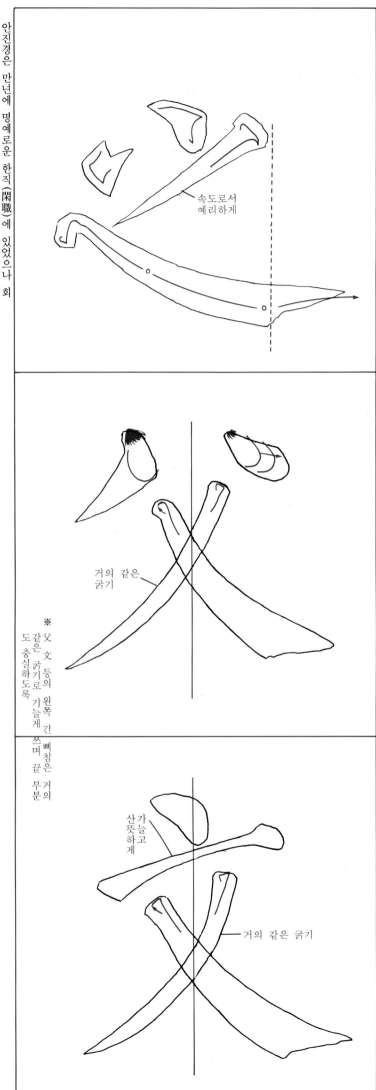

안진경은 만년에 명예로운 한직(閑職)에 있었으나 회

녕절부사(淮寧節府使) 이희열(李希烈)이 반란을 일으키

자 그 선무사(宣撫使)로 천거되어 허주(許州)로 가는·

도중 낙양에서 정숙칙(鄭叔則)이 「지금 가면 죽음을 면 (계속)

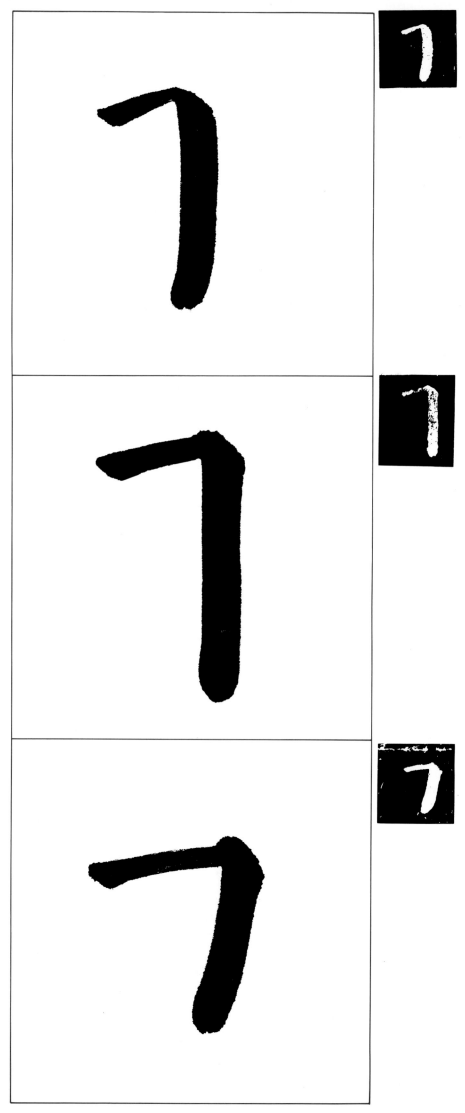

가늘어지면서 붓을 내려
놓아 힘주어 머물은 다음
내리긋되 다소 옥아들게

※ 전절(轉折) 필법중의
 전에 해당하는 획

가로긋기의 종필 잠두
를 만들 듯 붓끝으로
봉우리를 만들면서 내
려놓아 가지고 힘주어
머물러서 굵고 튼튼하
게 내리 그음

※ 전절필법
 중의 절에
 해당

날카롭게
꺾이지
않도록

×

곡척(曲尺)

크게 꺾어서 힘주어
머물렀다가 안으로
옥게 내리그음

치 못할 터이니 지체하라」고 극구 만류하였으나 「군명
(君命)을 받고서 어찌 머뭇거릴 수 있을까보냐」고 듣지
않았다. 그는 이미 죽음을 각오하였던지 아들에게 편지
를 보내어 가묘(家廟)를 잘 받들고 일족을 위무할 것을 (계속)

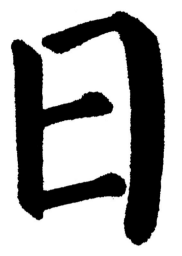

날　일

가로　왈

밭　전

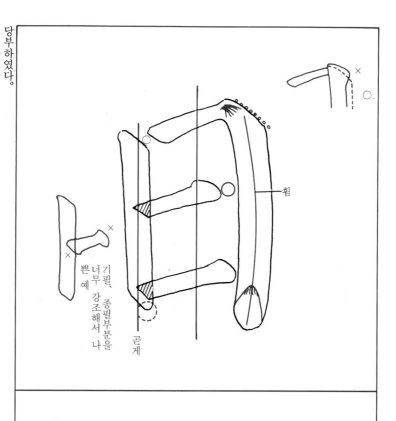

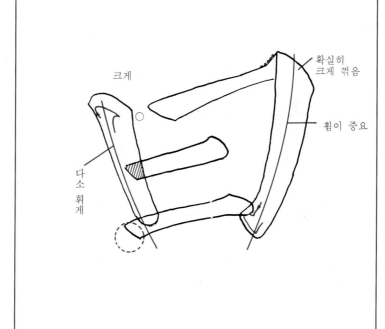

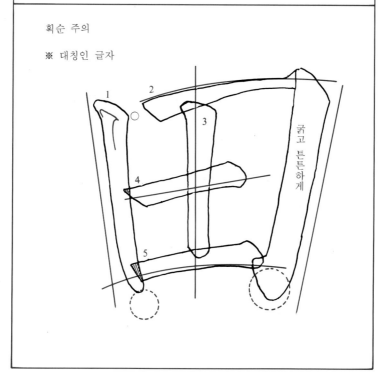

당부하였다.

허주에 당도한 안진경은 조지(詔旨)를 펴려 하였으나

이회열은 칼을 뽑아 위혁(威嚇)하였다. 그러나 안진경

은 눈썹하나 까딱하지 않았다. 이회열은 안진경을 회유 (계속)

스스로 자

창성할 창

마을 리

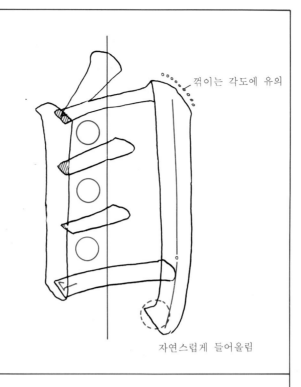

꺾이는 각도에 유의

자연스럽게 들어올림

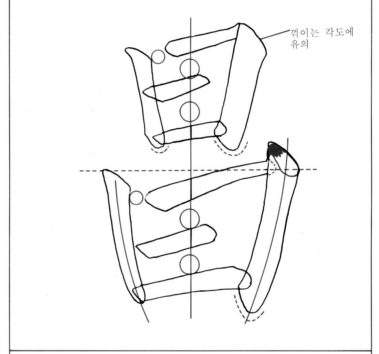

꺾이는 각도에
유의

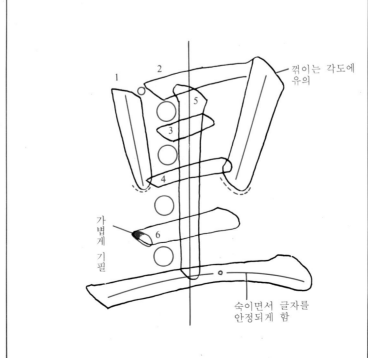

꺾이는 각도에
유의

가볍게 기필

숙이면서 글자를
안정되게 함

하기 위해 사관(舍館)으로 안내하고 융숭하게 접대하였다. 이희열에게 붙은 주도(朱滔)、왕무준(王武俊) 등이 잔치를 베풀고 「희열이 황제가 되려는 지금 중망(重望)이 있는 안태사(顔太師)가 왔다는 것은 하늘이 재상을 보(계속)

53

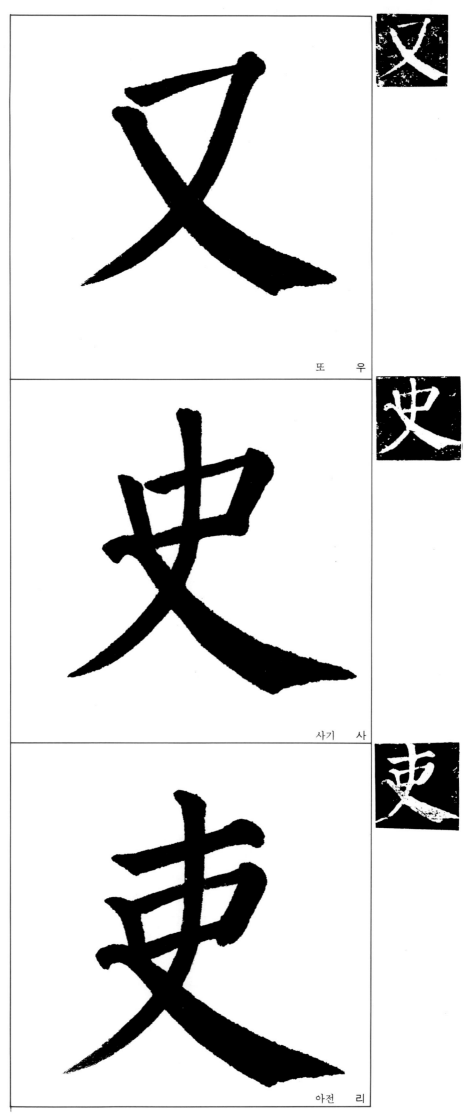

又
또 우

史
사기 사

吏
아전 리

54

넘이라」며 의중을 떠보자 「그대들은 일찌기 안록산을
매도(罵倒)함으로써 죽임을 당한 나의 종형(顏杲卿)을
알터이다. 나는 나이 이미 八十、 절의를 지켜 죽을따름
이다」라며 듣지 않았다고 한다. (계속)

삼절(三折)이 필의로

1
2
3

왼쪽삐침(左撆)에 대응되도록 파임의 방향과 휨이 중요함

아주세움

납작하게

휨이 중요

거침없이 빈약하지 않게되

세움

납작하게 다그어 씀

휨이 중요

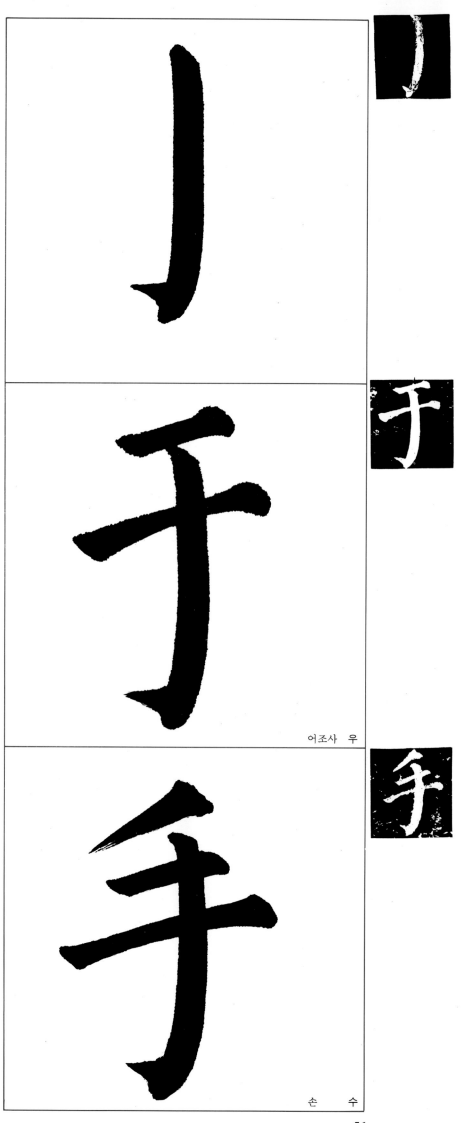

어조사 우

손 수

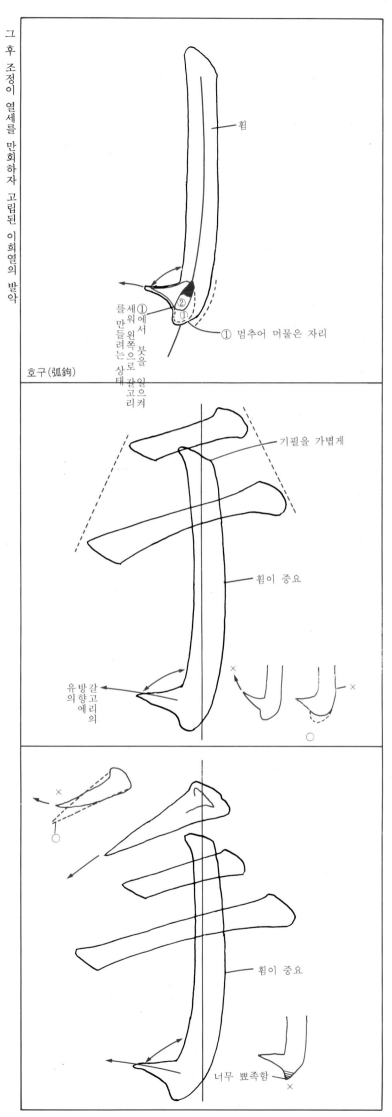

그 후 조정이 열세를 만회하자 고립된 이희열의 발악

에 의해 안진경은 죽임을 당하였다.

안근례비는 안씨가묘비와 더불어 안진경 해서의 대표

작이라 일컬어진다. 구양순의 집고록(集古錄)이나 조명(계속)

호구(弧鉤)

휨

① 멈추어 머물은 자리

① 에서 붓을 일으커

세워 왼쪽으로 갈고리를 만들려는 상태

기필을 가볍게

휨이 중요

갈고리의 방향에 유의

휨이 중요

너무 뾰족함

57

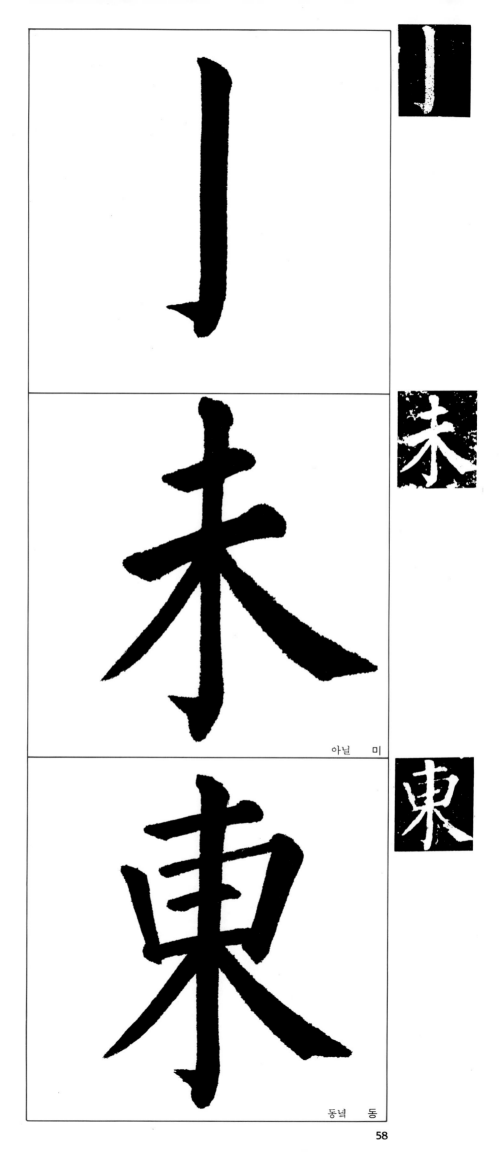

아닐 미

동녘 동

곧음

중구(中鉤)

이와 같은
필세

성(趙明誠)의 금석록에 근례비가 저록(著錄)된 것으로 보아 송(宋)대까지는 비석이 보존되었으나 그 후 땅속에 매몰되었다가 一九二二년에 하몽경(何夢庚)에 의하여 재발견 되었다. (계속)

59

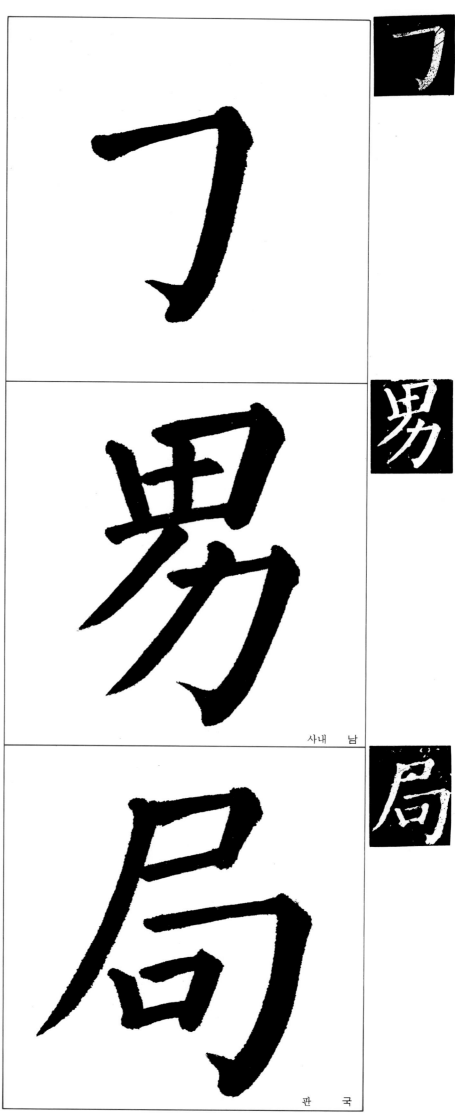

사내 남

판 국

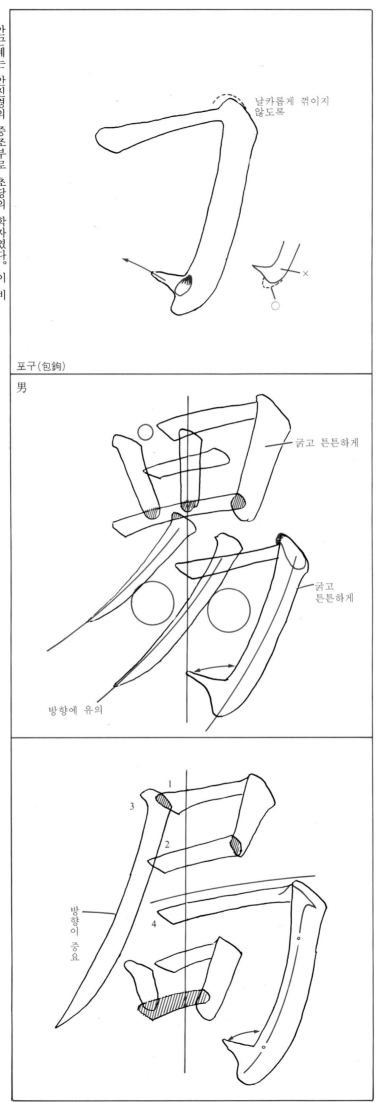

포구(包鉤)

날카롭게 꺾이지 않도록

男

굵고 튼튼하게

굵고 튼튼하게

방향에 유의

방향이 중요

안근례는 안진경의 증조부로 초당의 학자였다. 이 비는 안근례의 신도비로서 그의 증손인 진경이 글을 짓고 썼으니 정력과 심혼을 쏟았음을 짐작할 수 있다. 거기에다 비석(碑石)이 오랜 동안 흙속에 묻혀 있었기 때문 (계속)

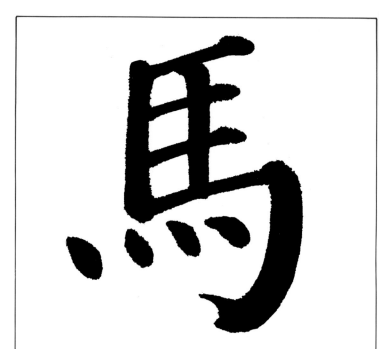
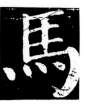

말 마

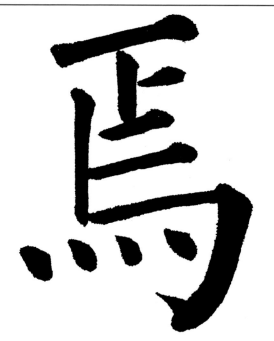

어조사 언

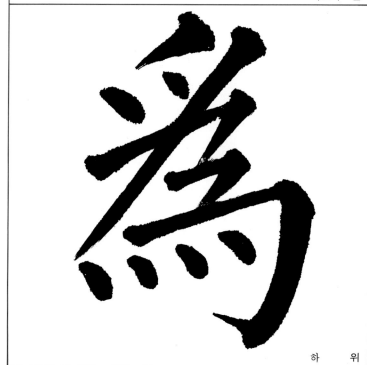

하 위

62

안진경의 가계에는 대대로 전주(篆籒)에 능하였다고 (계속)

존중된다.

점이 없기 때문에 안진경 서법의 연구에 귀중한 자료로

에 자획이 완호(完好)하고 후대의 보각((補刻)이 加해

※ 획순에 주의

1
2
6
3
4

크게 뭉실하게
꺾어서

볼륨을 느끼
도록

점의 형태가
각각 다름에
유의

1
2
3
4
5
6
7

馬의 꺾임
과 다름에
유의

1
4
2
3
5

가늘되 약하지 않게, 그리고
방향이 매우 중요함

63

이룰 성

호반 무

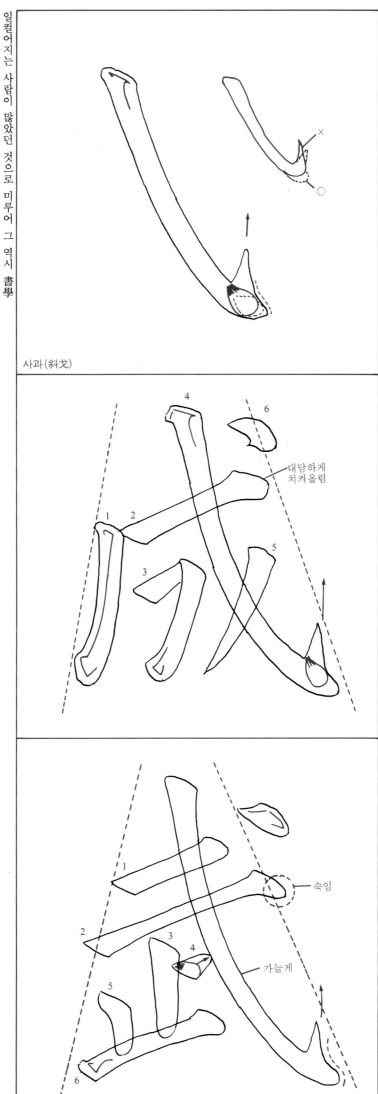

사과(斜戈)

대담하게
치켜올림

숙임

가늘게

일컬어지는 사람이 많았던 것으로 미루어 그 역시 **書學**을 폄이나 초당에 연원을 두지 않고 전·주로 거슬러 올라가 마침내 일대혁신한 새 국면을 개척하였다고 본다. 안진경에게 가장 큰 영향을 준 사람은 장욱(張旭) (계속)

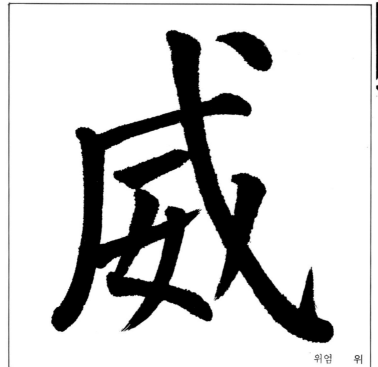
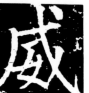

위엄 위

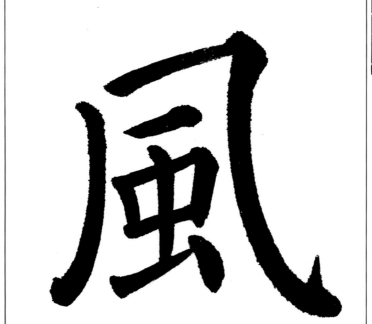
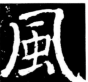

바람 풍

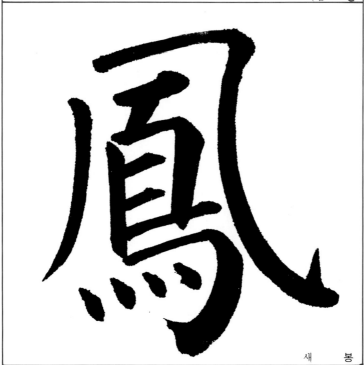
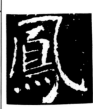

새 봉

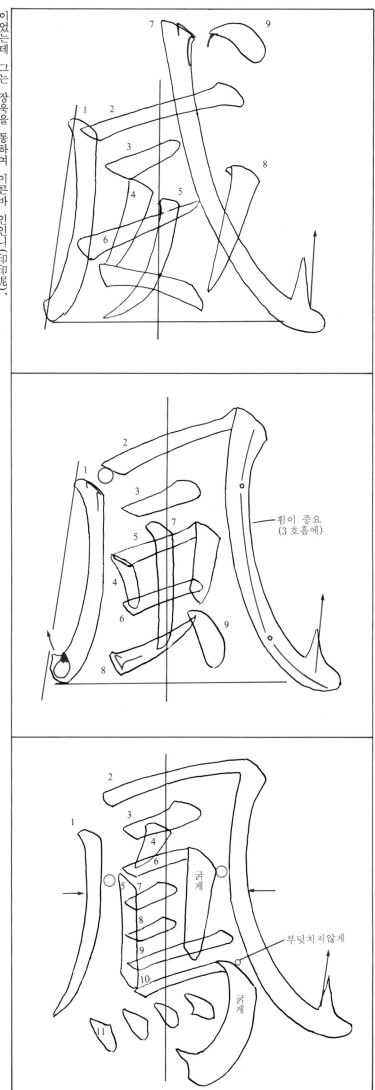

이었는데 그는 장욱을 통하여 이른바 인인니(印印泥)、추획사(錐劃沙)의 필법을 터득하였다. 그리하여 그는 장봉(藏鋒)에 능하였고 중봉을 통한 원필을 취하여 그 묘리를 빚어내었다. 특히 그의 충성되고 강직무비(剛直 (계속)

휨이 중요
(3 호흡에)

굵게

부딪치지 않게

굵게

67

어조사 야

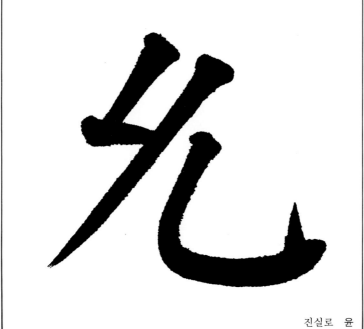

진실로 윤

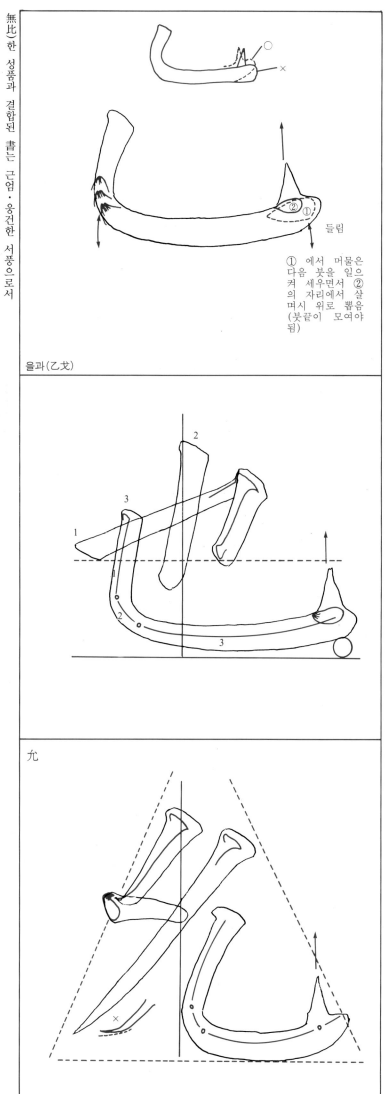

○

×

들림

① 에서 머물은
다음 붓을 일으
켜 세우면서 ②
의 자리에서 살
며시 위로 뽑음
(붓끝이 모여야
됨)

②①

을과(乙戈)

2

3

1

3

2

3

尢

×

69

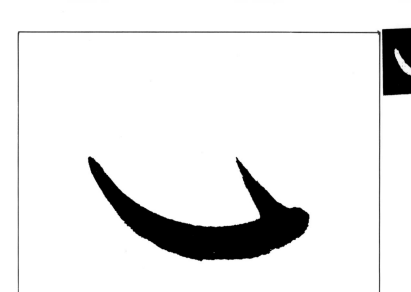

마음 심

충성 충

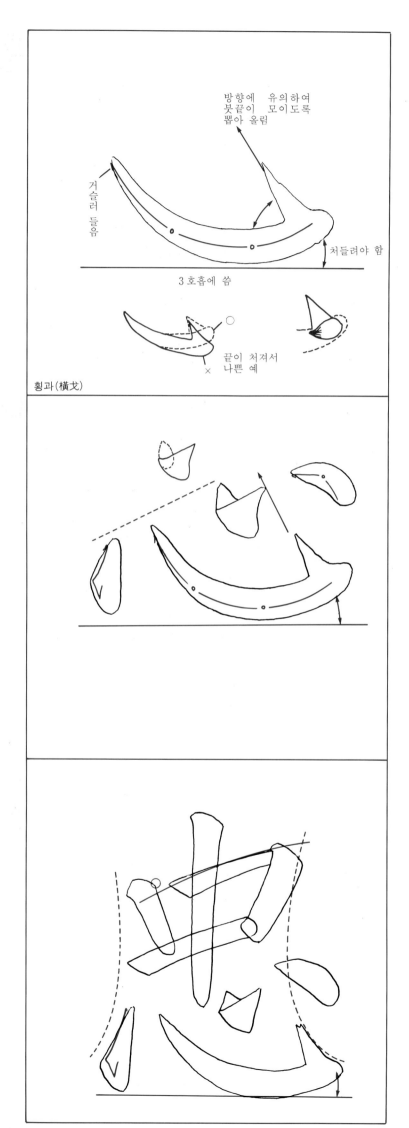

방향에 유의하여
붓끝이 모이도록
뽑아 올림

거슬러 들음

처들려야 함

3호흡에 씀

끝이 처져서
나쁜 예

횡과(橫戈)

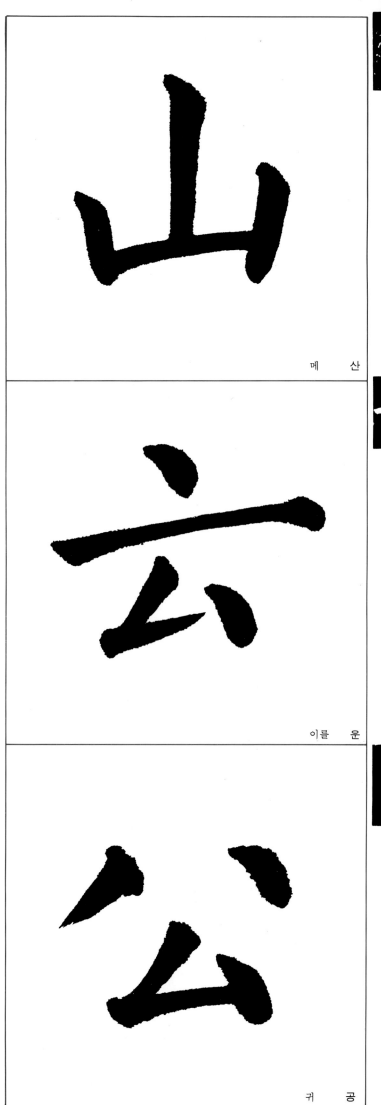

메 산

이를 운

귀 공

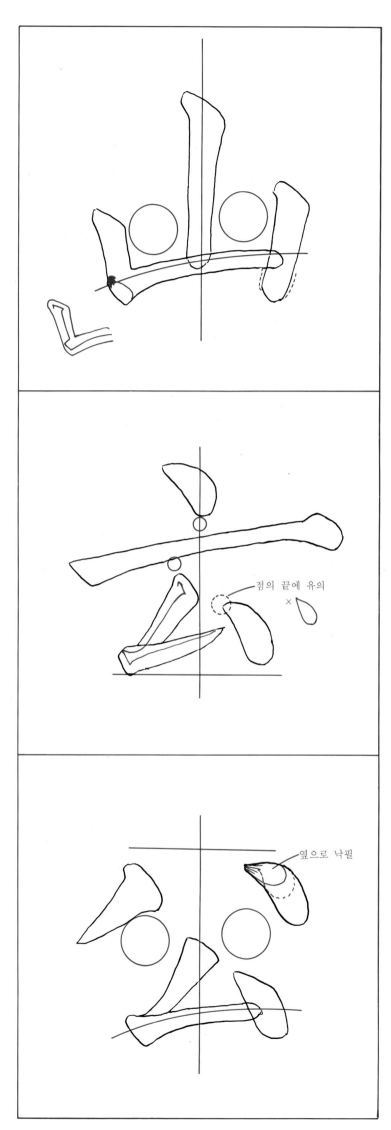

점의 끝에 유의
×

옆으로 낙필

기초 수련편에서 익힌 글자들을 집자(集字)하여 여러 가지 어구(語句)를 써보자.

支天下士

결 구 수 련 편

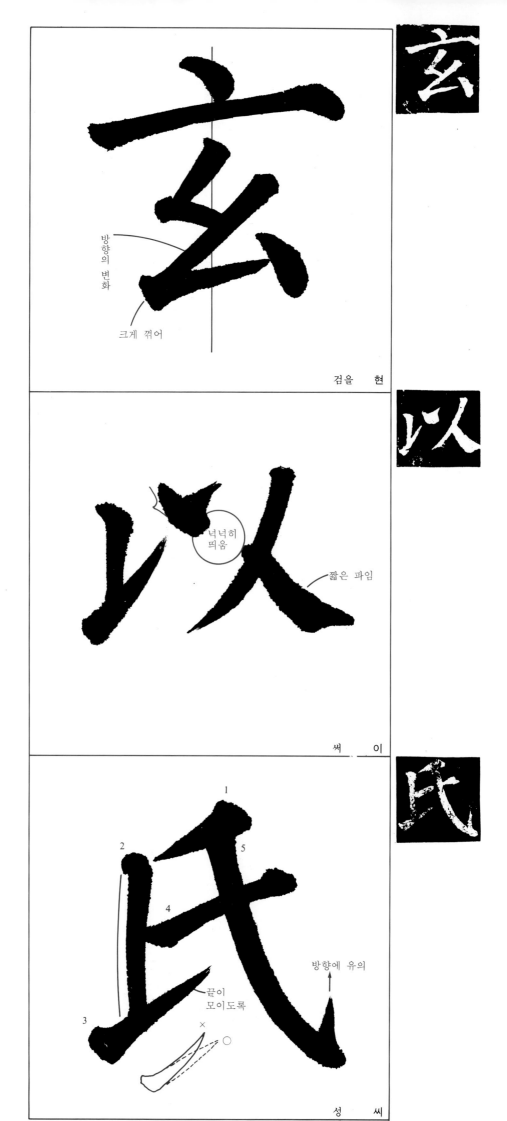

방향의 변화

크게 꺾어

검을 현

넉넉히
띄움

짧은 파임

써 이

1

2 5

4

방향에 유의

끝이
모이도록

3

성 씨

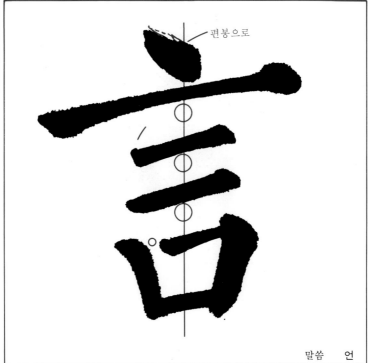

편봉으로

말씀 언

直

짧음

향세

곧을 직

具

향세

가
늘
게
길
고

점의 크기와 위치 중요

갖출 구

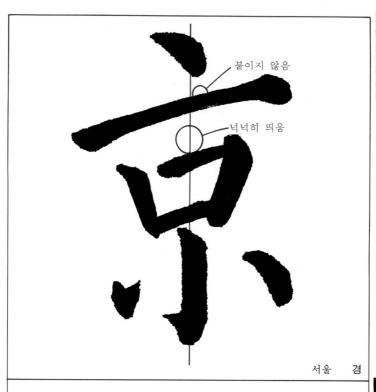

붙이지 않음

넉넉히 띄움

서울 경

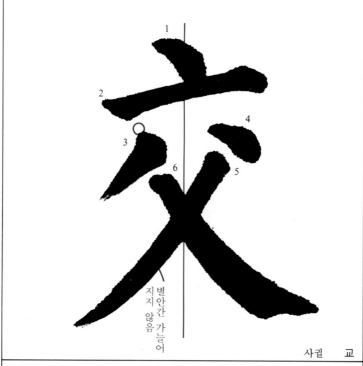

별안간 가늘어 지지 않음

사귈 교

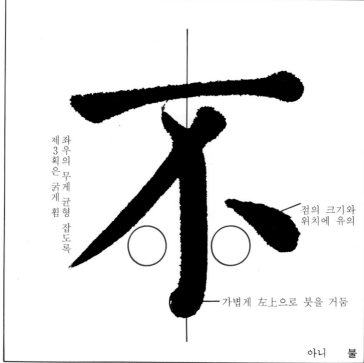

좌우의 무게 균형 잡도록

제3획은 굵게 휨

점의 크기와 위치에 유의

가볍게 左上으로 붓을 거둠

아니 불

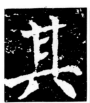

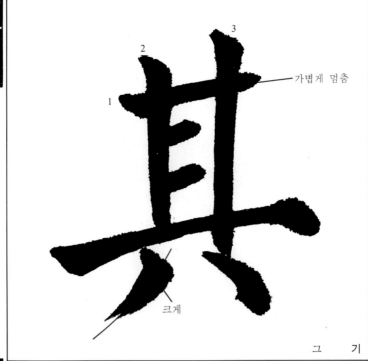

가볍게 멈춤

크게

그 기

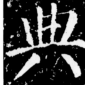

획순 주의

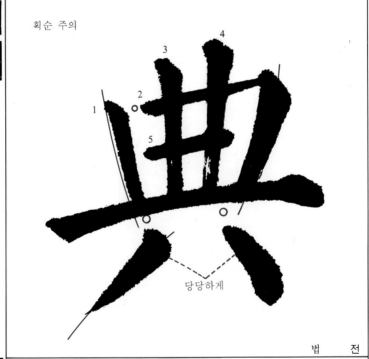

당당하게

법 전

크게 꺾어서

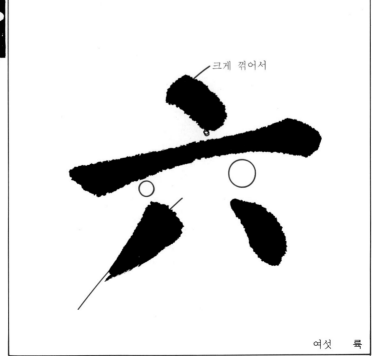

여섯 륙

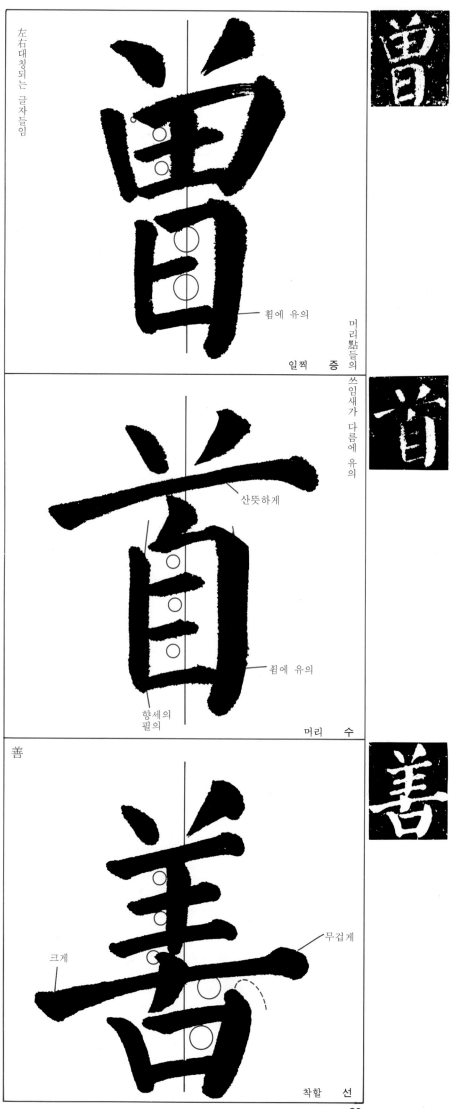

左右대칭되는 글자들임

머리點들의 쓰임새가 다름에 유의

휨에 유의

일찍 증

산뜻하게

휨에 유의

향세의 필의

머리 수

善

무겁게

크게

착할 선

80

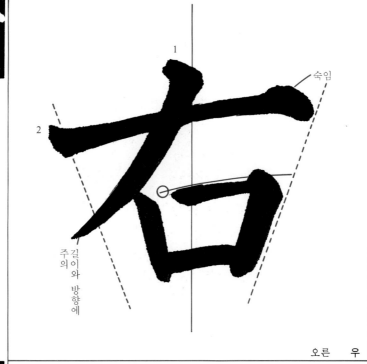

숙임

주의 길이와 방향에

오른 우

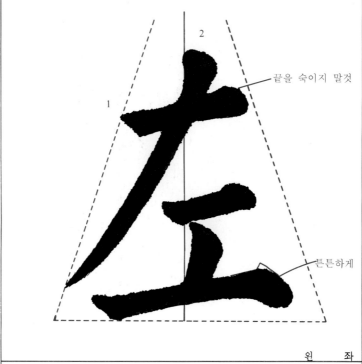

끝을 숙이지 말것

튼튼하게

왼 좌

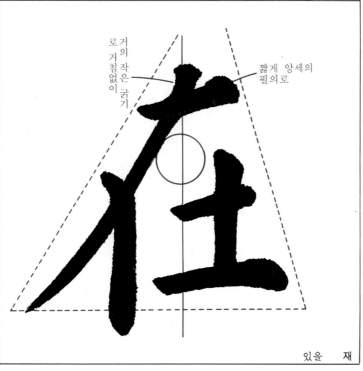

거로 거침없이

거의 작은 굵기

짧게 앙세의 필의로

있을 재

81

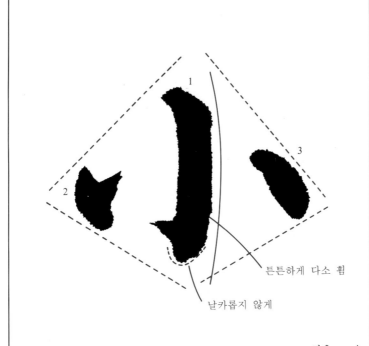

튼튼하게 다소 휨

날카롭지 않게

작을　소

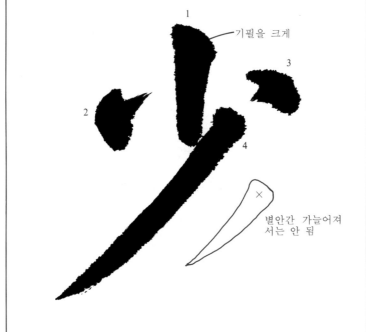

1 기필을 크게

별안간 가늘어져
서는 안 됨

적을　소

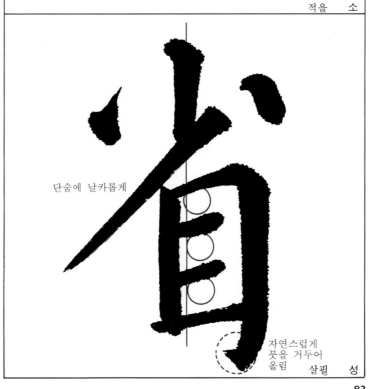

단숨에 날카롭게

자연스럽게
붓을 거두어
올림

살필　성

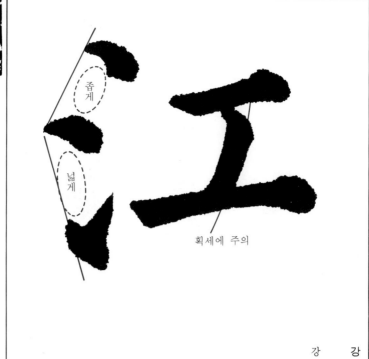

좁게

넓게

획세에 주의

강 강

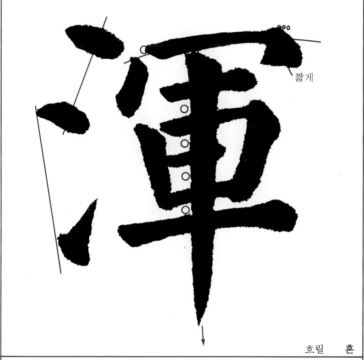

짧게

흐릴 혼

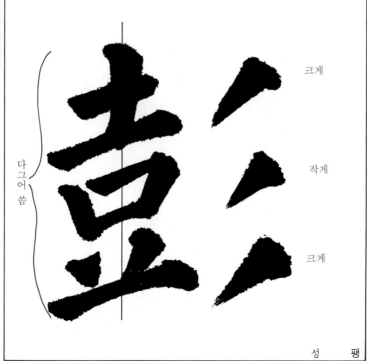

크게

다그어쓺

작게

크게

성 팽

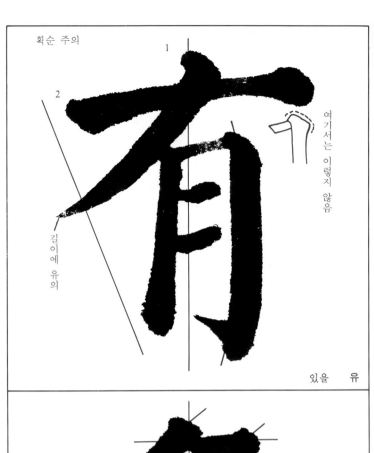

획순 주의

여기서는 이렇지 않음

길이에 유의

있을 유

방향이 다름에 주의

3절의 필의

많을 다

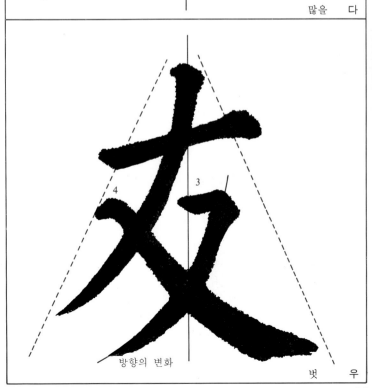

획순 주의

방향의 변화

벗 우

받을 수

없을 무

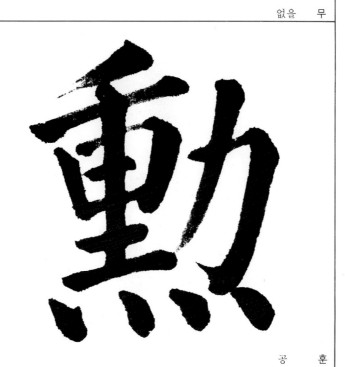

공 훈

굵게 꺾음

조금
천천히

厚

1
2

짧게

휨이 매우 중요함

각을
크게

획순에 주의

庶

1

짧게

2
5
6
3
4
7
거의 곧게
8
10
9

길지 않게

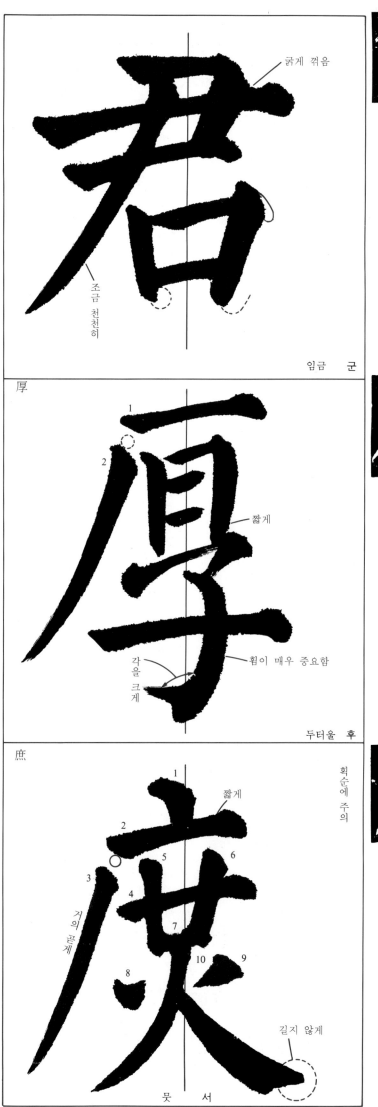

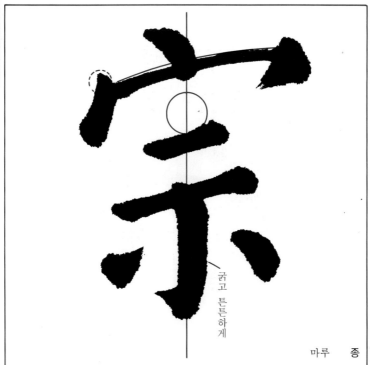

굵고 튼튼하게

마루 종

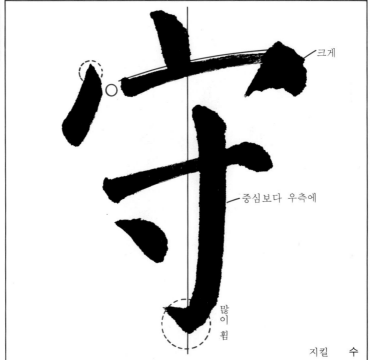

크게

중심보다 우측에

많이 휨

지킬 수

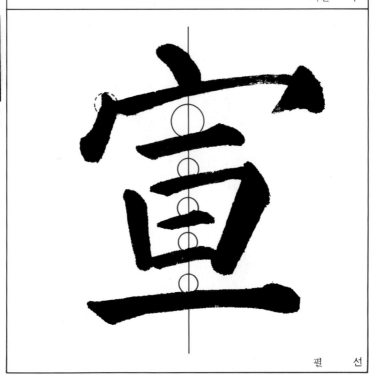

펼 선

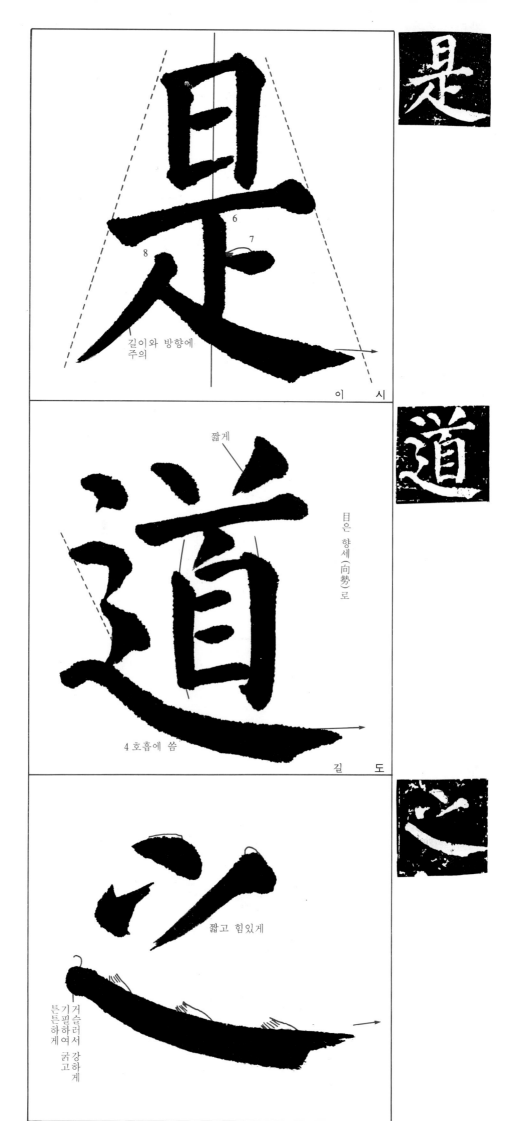

길이와 방향에 주의

이 시

짧게

目은 향세(向勢)로

4호흡에 씀

길 도

짧고 힘있게

거슬러서 강하게
기필하여
튼튼하게 굵고

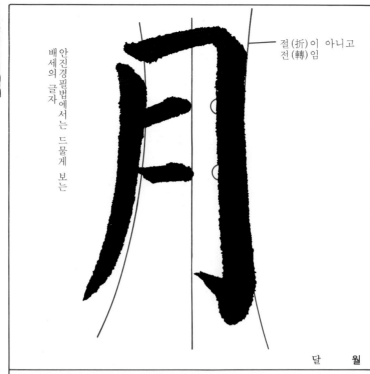

안진경필법에서는 드물게 보는 배세의 글자

절(折)이 아니고 전(轉)임

달　월

明

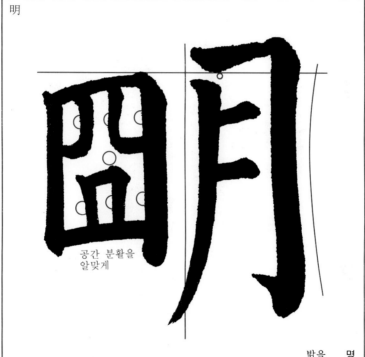

공간 분활을 알맞게

밝을　명

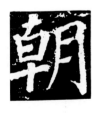

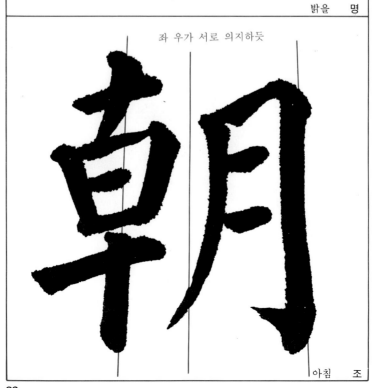

좌 우가 서로 의지하듯

아침　조

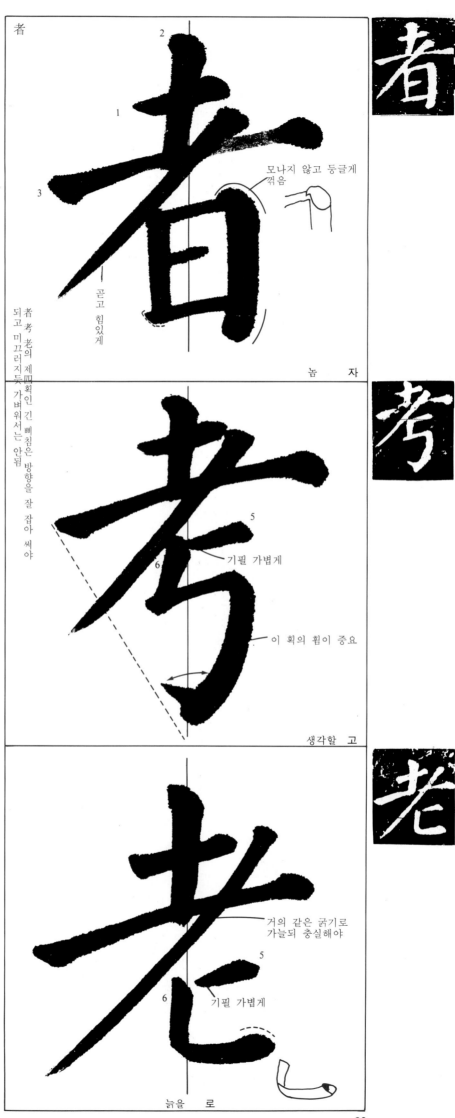

者

2

1

3

모나지 않고 둥글게
꺾음

곧고 힘있게

놈 자

考

5

기필 가볍게

6

이 획의 휨이 중요

생각할 고

者考老의 제四획인 긴 삐침은 방향을 잘 잡아 써야 되고 미끄러지듯 가벼워서는 안됨

老

거의 같은 굵기로
가늘되 충실해야

5

6

기필 가볍게

늙을 로

90

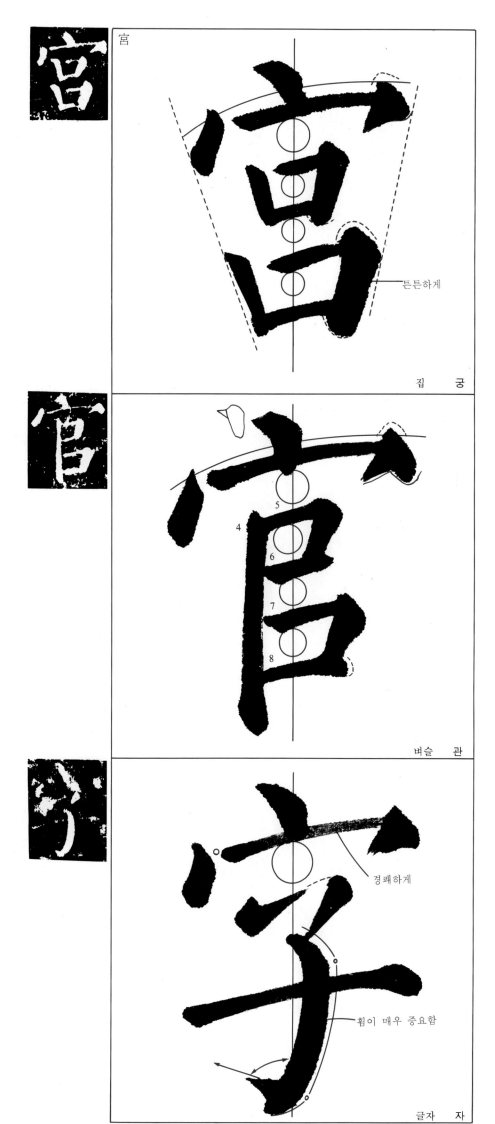

宮

튼튼하게

집 궁

5
4
6
7
8

벼슬 관

경쾌하게

휨이 매우 중요함

글자 자

91

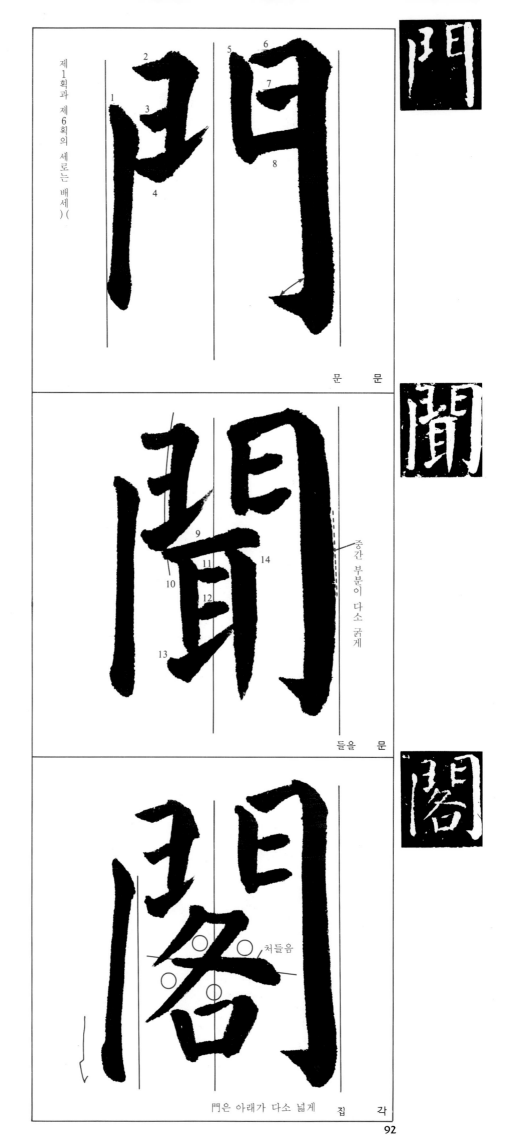

제1획과 제6획의 세로는 배세) (

1 2 3 4 5 6 7 8

문 문

9 10 11 12 13 14

중간 부분이 다소 굵게

들을 문

처들음

門은 아래가 다소 넓게

집 각

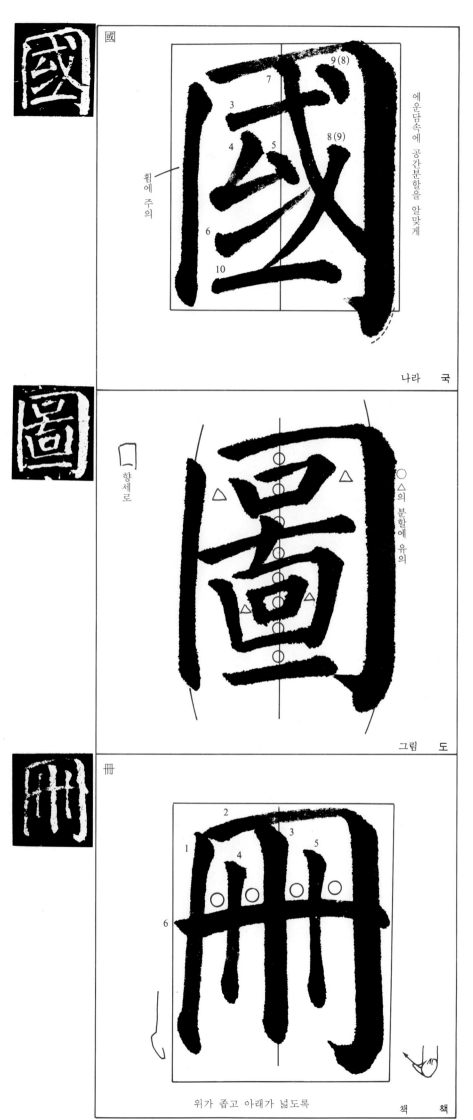

國

에운담속에 공간분할을 알맞게

휨에 주의

9(8)

7

3

4 5

8(9)

6

10

나라　국

圖

향세로

○△의 분할에 유의

그림　도

冊

2

1 4 3 5

6

위가 좁고 아래가 넓도록

책　책

93

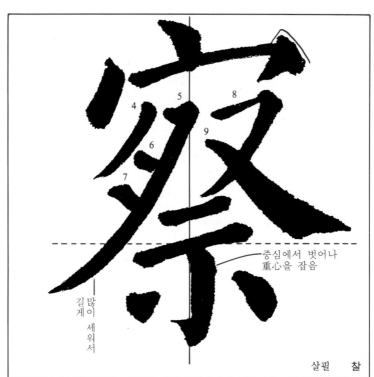

중심에서 벗어나
重心을 잡음

많이
길게 세워서

살필 찰

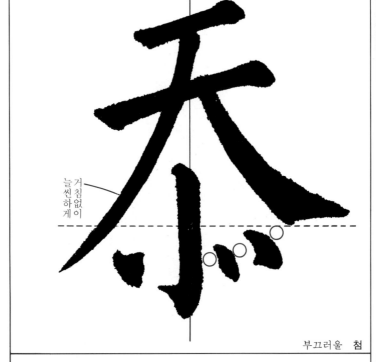

거침없이
늘씬하게

부끄러울 첨

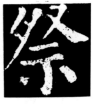

짧게

곧고 힘있게

중심에 놓임

제사 제

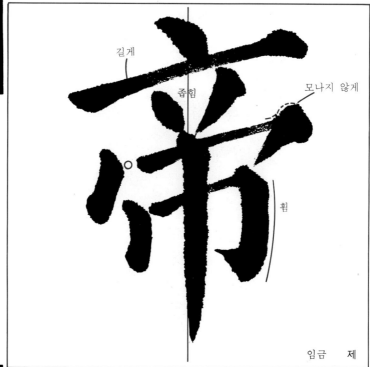

길게
좁힘
모나지 않게
휨

임금 제

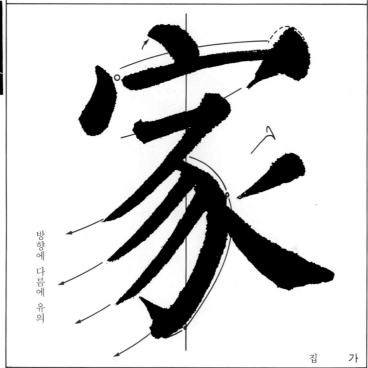

방향에 다름에 유의

집 가

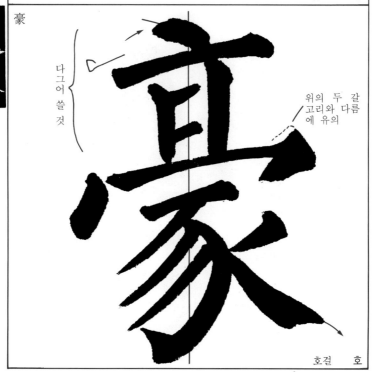

豪
다 그어 쓸 것
위의 두 갈 고리와 다름 에 유의

호걸 호

95

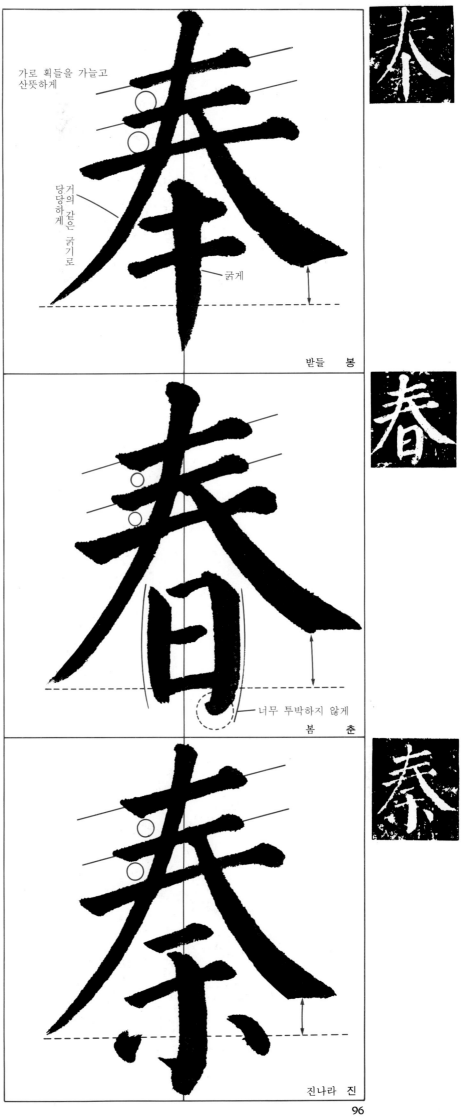

가로 획들을 가늘고
산뜻하게

거의 같은 굵기로
당당하게

굵게

받들 봉

너무 투박하지 않게

봄 춘

진나라 진

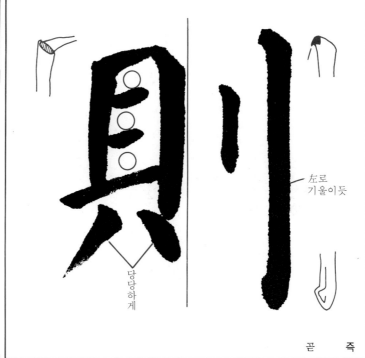

左로
기울이듯

당당하게

약간 기울임

곧 즉

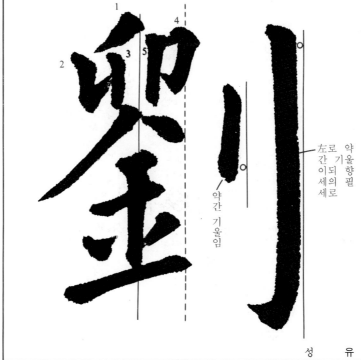

1

4

3 5

2

左로 약
간 기울
이되 향
세의 필
세 세로

약간 기울임

성 유

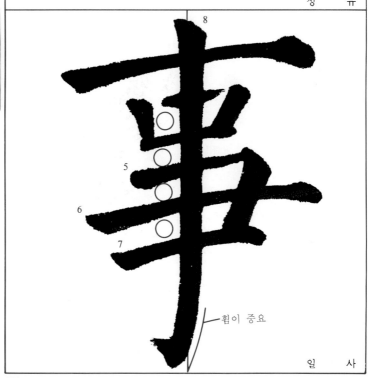

8

5

6

7

휨이 중요

일 사

97

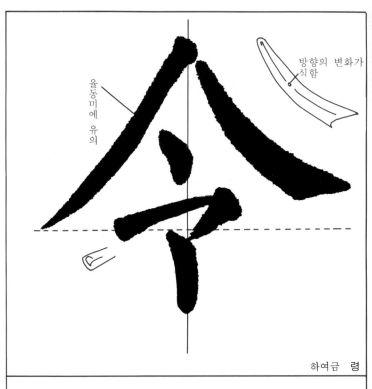

방향의 변화가 심함

율동미에 유의

하여금 령

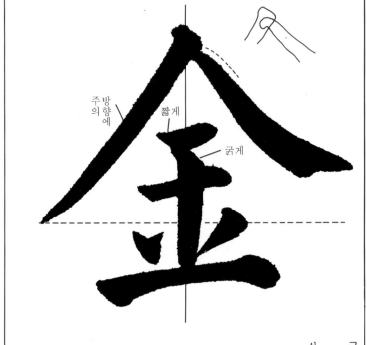

방향에 주의

짧게

굵게

쇠 금

서른근 균

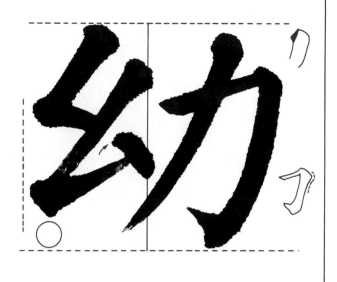

어릴 유

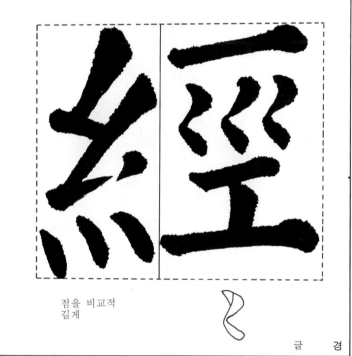

점을 비교적
길게

글 경

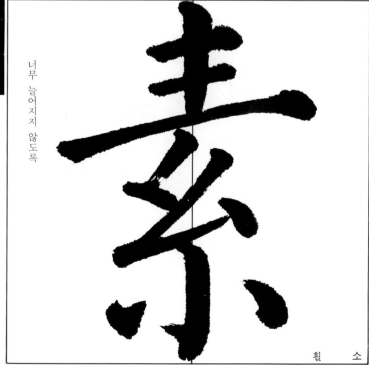

너무 늘어지지 않도록

흴 소

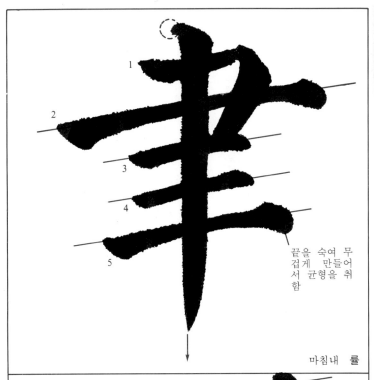

끝을 숙여 무
겁게 만들어
서 균형을 취
함

₁
₂
₃
₄
₅

마침내 률

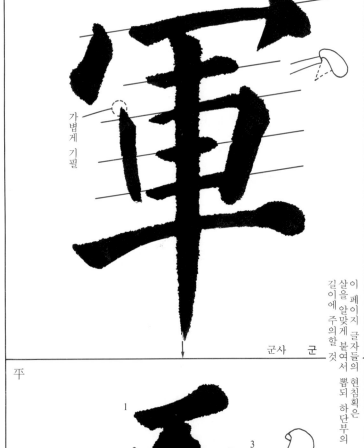

가볍게 기필

이 페이지 글자들의 현침획은
살을 알맞게 붙여서 뽑되 하단부의
길이에 주의할 것

군사 군

平

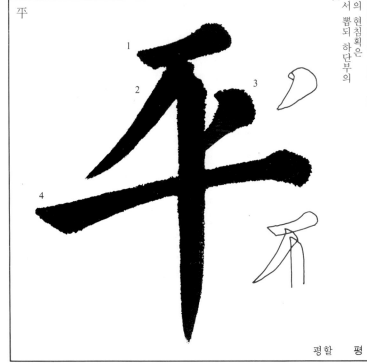

₁
₂
₃
₄

평할 평

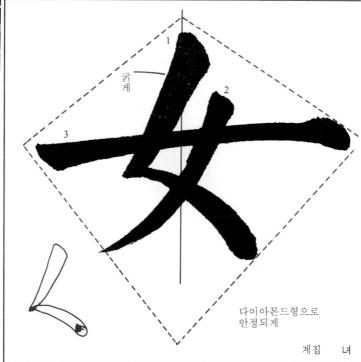

굵게

다이아몬드형으로
안정되게

계집 녀

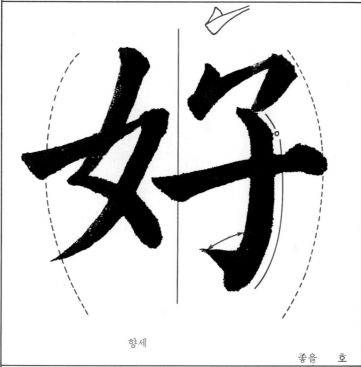

향세

좋을 호

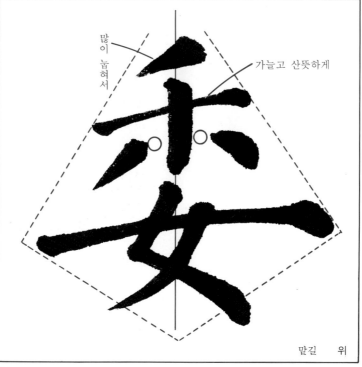

많이
눕혀서

가늘고 산뜻하게

맡길 위

101

참여할 참

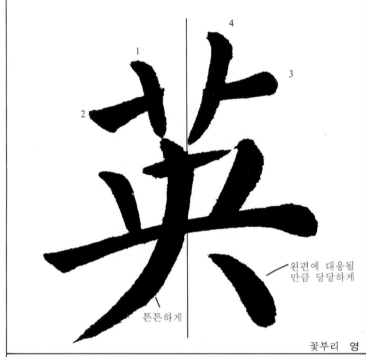

원편에 대응될
만큼 당당하게

튼튼하게

꽃부리 영

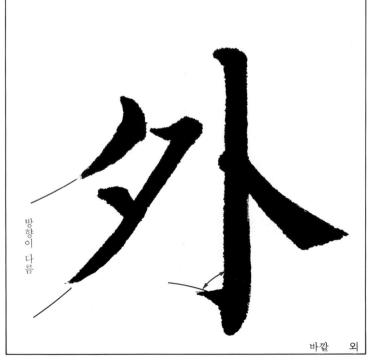

방향이 다름

바깥 외

高

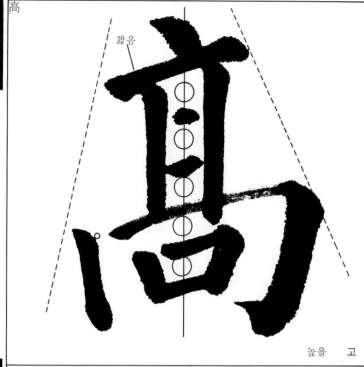

짧음

萬

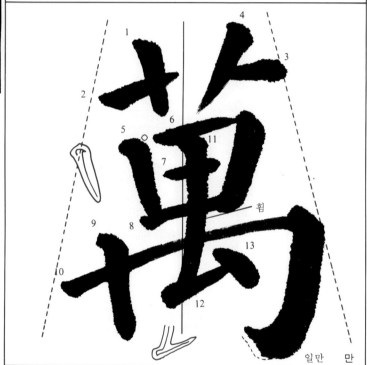

1
2
4
3
5
6
11
7
힘
9
8
13
10
12

일만 만

南

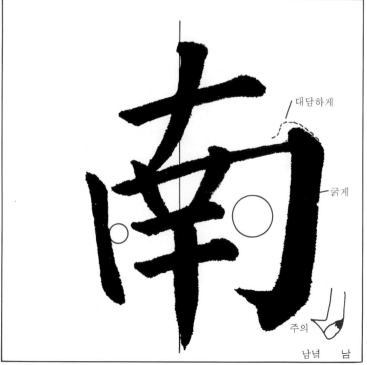

대담하게

굵게

주의

남녘 남

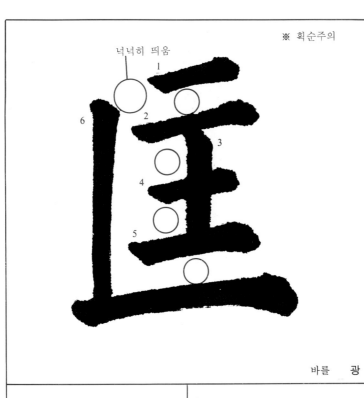

※ 획순주의

넉넉히 띄움

6

2

3

4

5

바를 광

좌우대칭

가로획의 사이를 고르게

아이 동

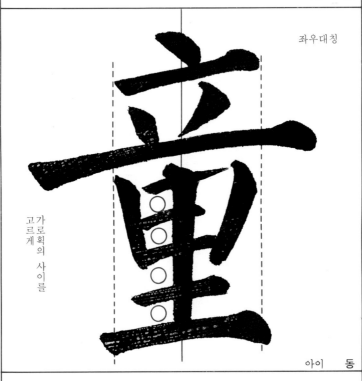

좌우대칭

가로획의 사이를 고르게

헤아릴 량

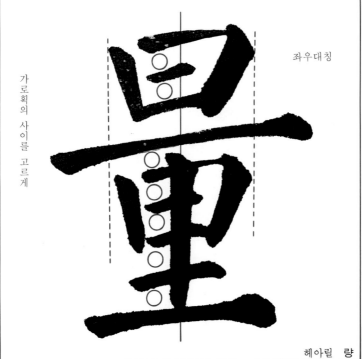

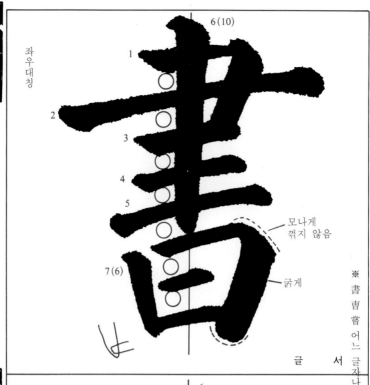

좌우대칭

6(10)

1

2

3

4

5

모나게
꺾지 않음

굵게

7(6)

※ 書 曹 嘗 어느 글자나 가로획은 가늘게 우측 세로획은 굵게 쓰였음에 유의할 것

글 서

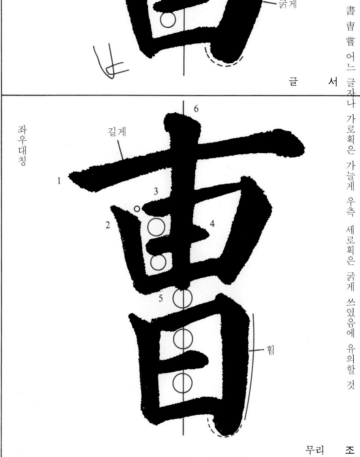

좌우대칭

6

길게

1

3

2

4

5

힘

무리 조

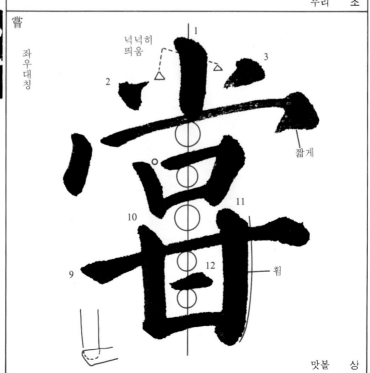

嘗 좌우대칭

넉넉히
띄움

1

2

3

짧게

10

11

9

12

힘

맛볼 상

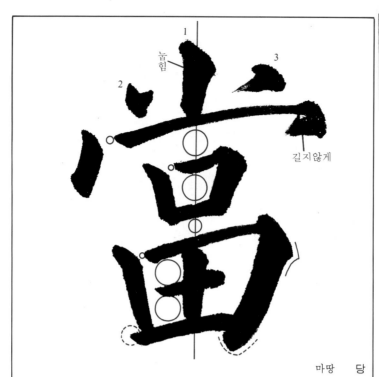

눌힘

길지않게

마땅 당

많이 기울임

휨이 중요

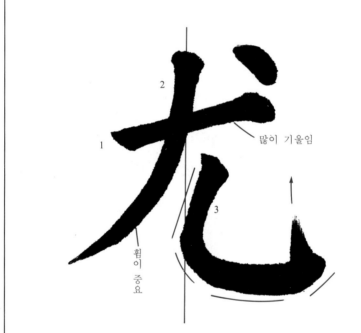

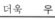

더욱 우

充

날카롭게

가득찰 충

106

祿

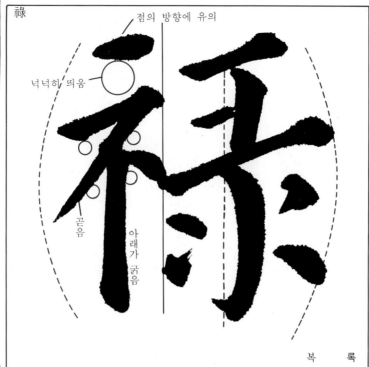

점의 방향에 유의

넉넉히 띄움

곧음

아래가 굵음

복 록

1

2

4

3

5

곧음

조금 비스듬히

넉넉할 유

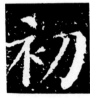

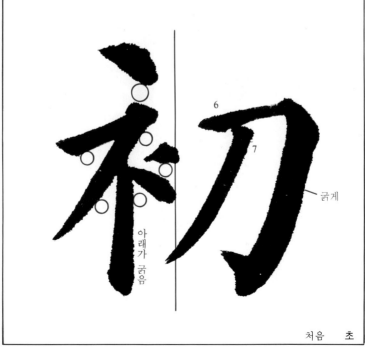

6

7

굵게

넉넉히 띄움

아래가 굵음

처음 초

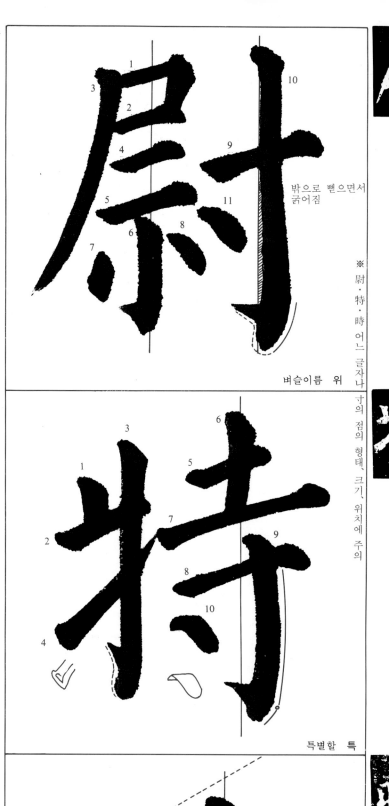

밖으로 뻗으면서
굵어짐

※ 尉·特·時 어느 글자나 寸의 점의 형태, 크기, 위치에 주의

벼슬이름 위

특별할 특

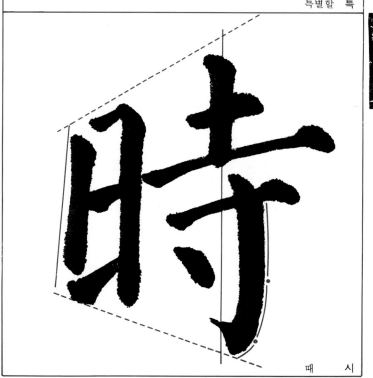

때 뻗으 시
굵어짐

108

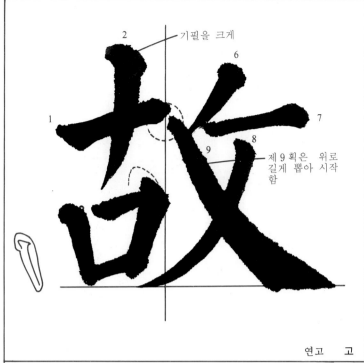

기필을 크게

제 9획은 위로
길게 뽑아 시작
함

연고 고

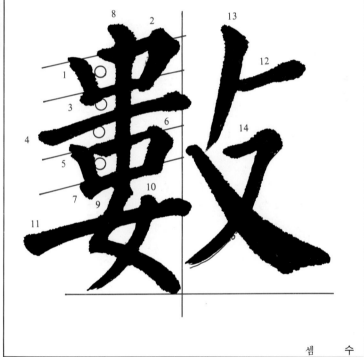

셈 수

敦

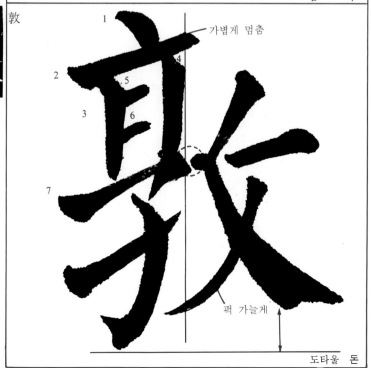

가볍게 멈춤

퍽 가늘게

도타울 돈

109

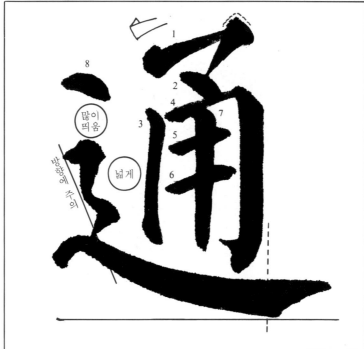

많이
띄움

방향에 주의

넓게

통할 통

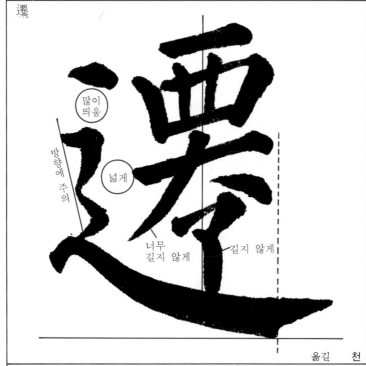

많이
띄움

방향에 주의

넓게

너무
길지 않게

길지 않게

옮길 천

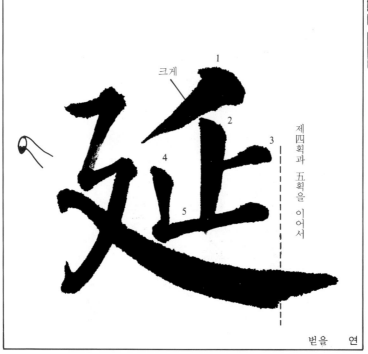

크게

제四획과
五획을
이어서

뻗을 연

110

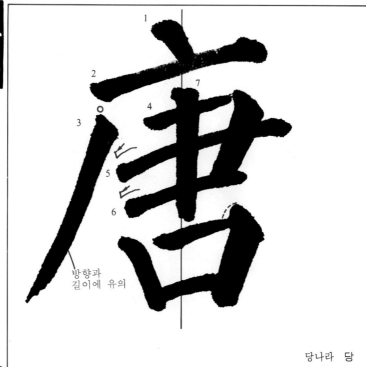

방향과
길이에 유의

당나라 당

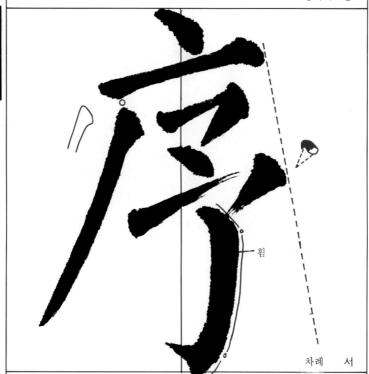

휨

차례 서

庭

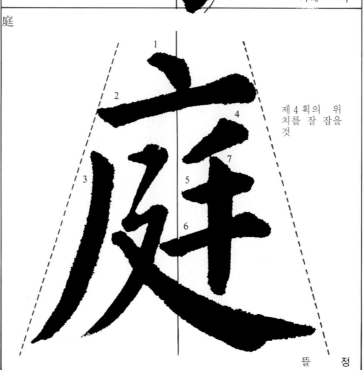

제4획의 위
치를 잘 잡을
것

뜰 정

111

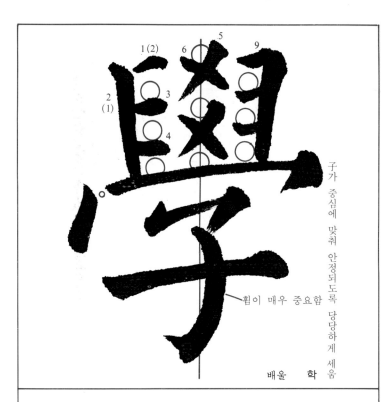

子가 중심에 맞춰 안정되도록 당당하게 세움

획이 매우 중요함

배울 학

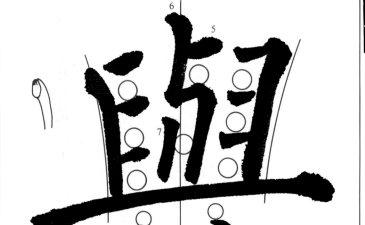

당당하게

더블 여

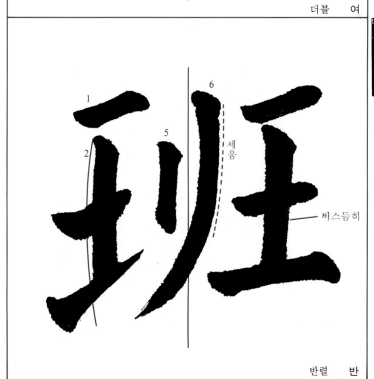

세움

비스듬히

반렬 반

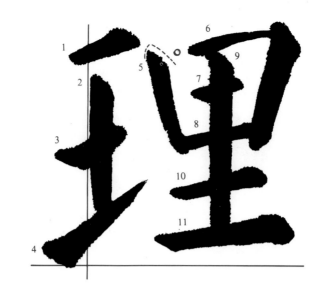

다스릴 리

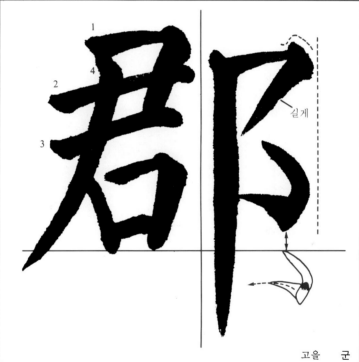

길게

고을 군

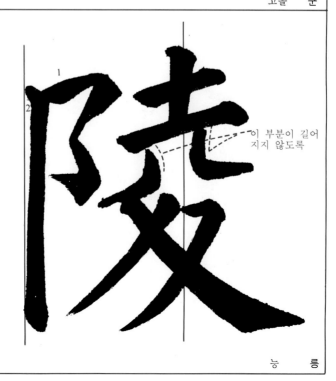

이 부분이 길어
지지 않도록

능 릉

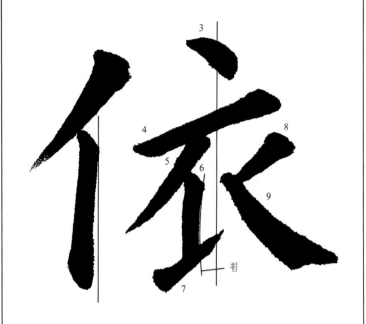

의지할 의

傳

전할 전

넉넉할 우

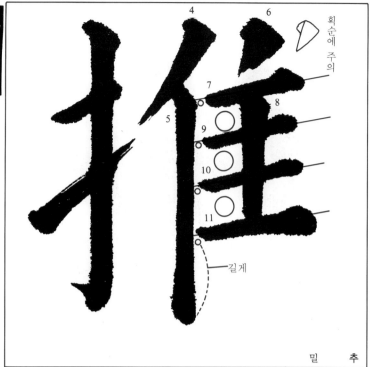

4　　6

획순에 주의

7

5　8

9

10

11

길게

밀　추

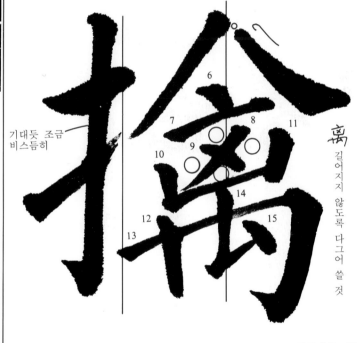

기대듯 조금
비스듬히

6

7　8　11

10　9

14

12　15

13

离

길어지지
않도록 다그어
쓸 것

사로잡을　금

揚

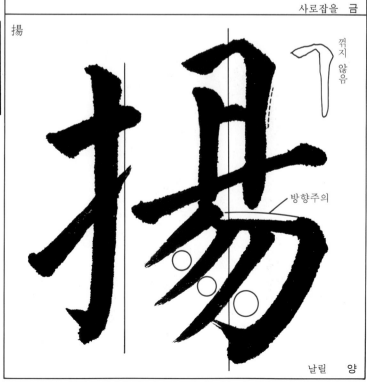

꺾지
않음

방향주의

날릴　양

115

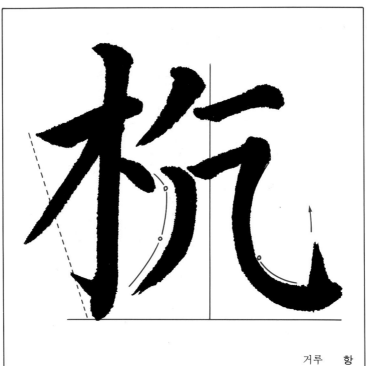

거루 항

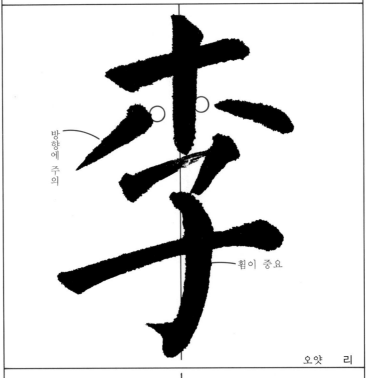

방향에 주의

휨이 중요

오얏 리

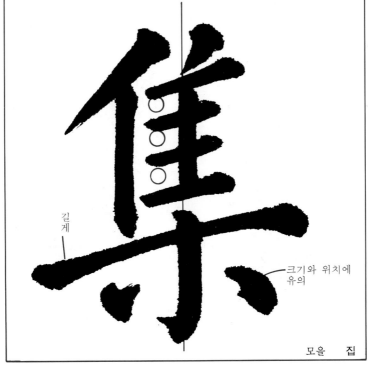

길게

크기와 위치에
유의

모을 집

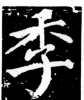

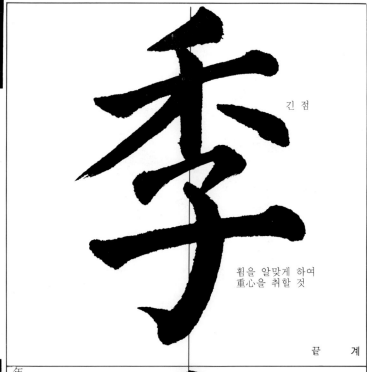

긴 점

휨을 알맞게 하여
重心을 취할 것

끝　계

年

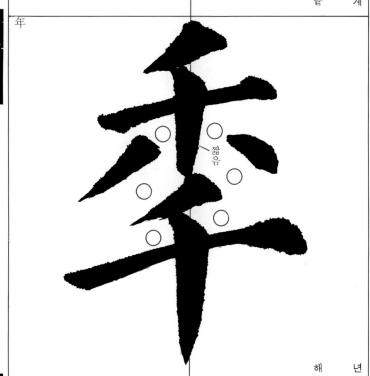

짧음

해　년

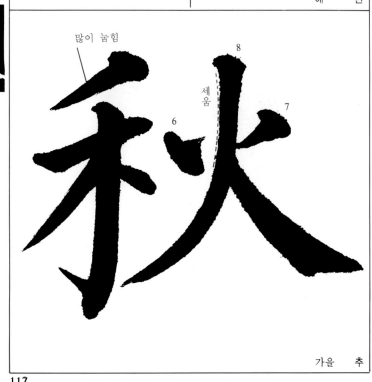

많이 눕힘

8

세움

6

7

가을　추

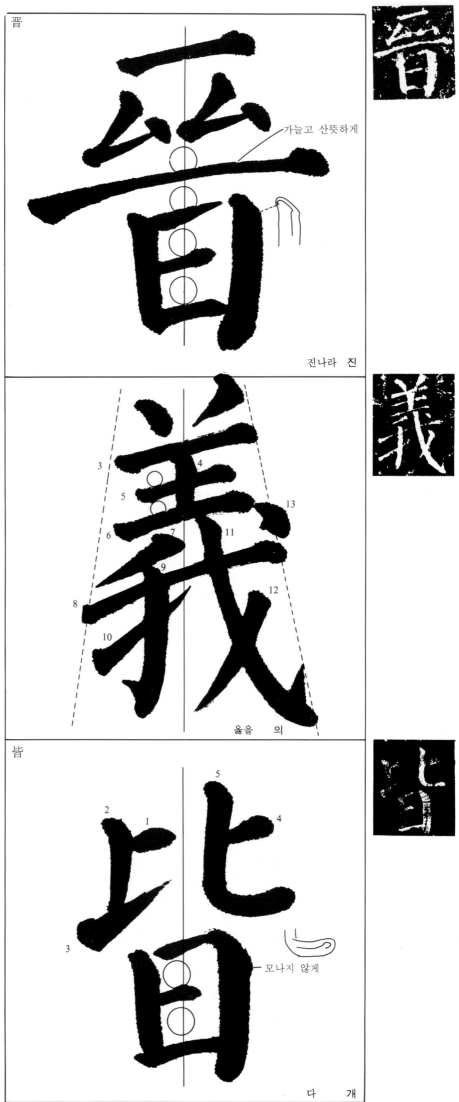

晋

가늘고 산뜻하게

진나라 진

義

3 4 5 6 7 8 9 10 11 12 13

옳을 의

皆

1 2 3 4 5

모나지 않게

다 개

118

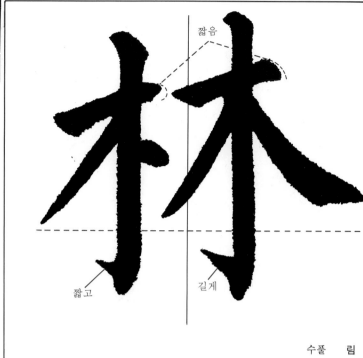

짧음

짧고 　　　길게

竝

이 획으로 안정을
취해야 함

慈

좌우가 서로 동떨어
지지 않도록

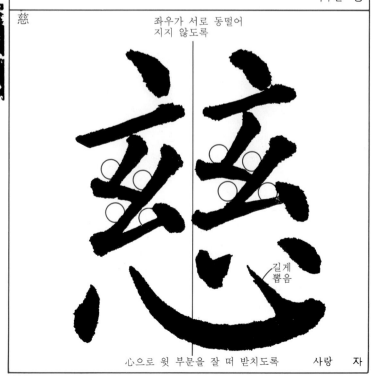

길게
뽑음

心으로 윗 부분을 잘 떠 받치도록　　　사랑　자

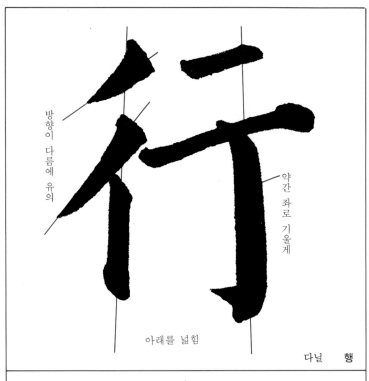

방향이 다름에 유의

약간 좌로 기울게

아래를 넓힘

다닐 행

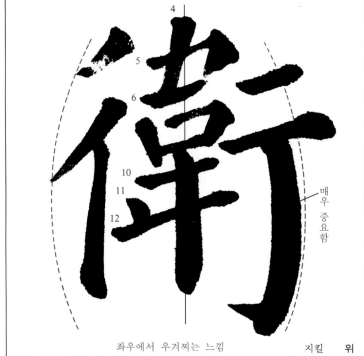

4

5

6

10

11

12

매우 중요함

좌우에서 우겨찌는 느낌

지킬 위

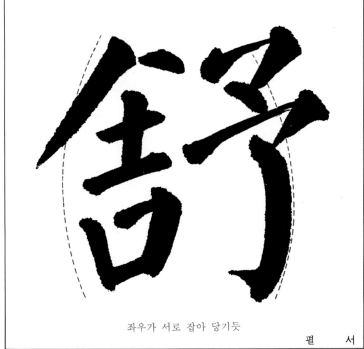

방향이 다름에

좌우가 서로 잡아 당기듯

펼 서

120

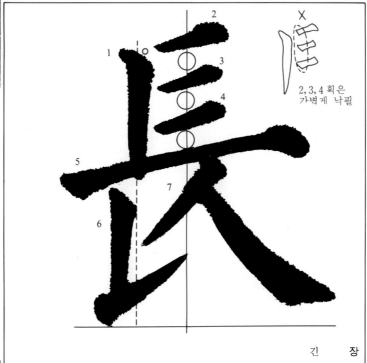

2, 3, 4 획은
가볍게 낙필

긴　　장

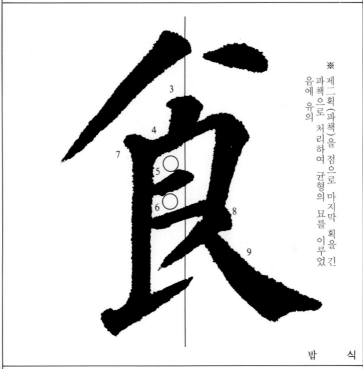

※ 제二획(파책)을 점으로 마지막 획을 긴
파책으로 처리하여 균형의 묘를 이루었
음에 유의

밥　　식

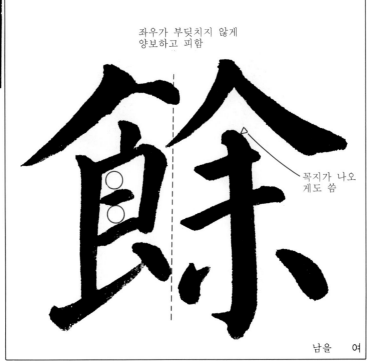

좌우가 부딪치지 않게
양보하고 피함

꼭지가 나오
게도 씀

남을　　여

121

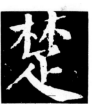

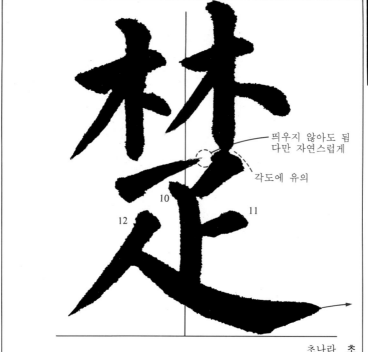

띄우지 않아도 됨
다만 자연스럽게

각도에 유의

10

12 11

초나라 초

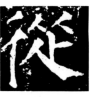

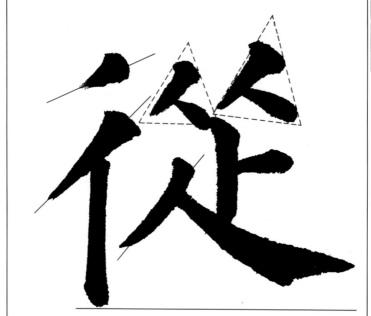

쫓을 종

불규칙한 공간분할
조화를 이루도록

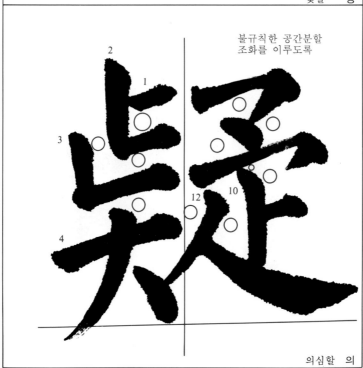

2

1

3

4

12 10

의심할 의

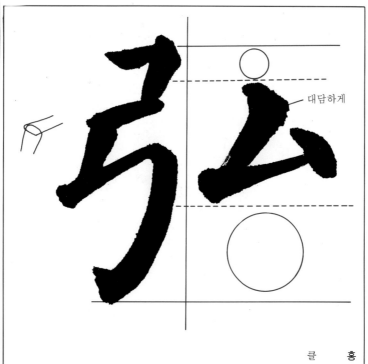

대담하게

클 홍

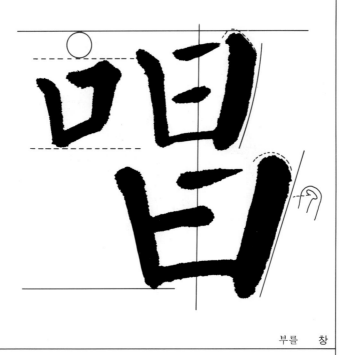

부를 창

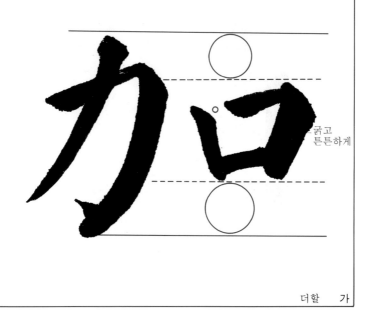

굵고
튼튼하게

더할 가

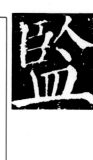

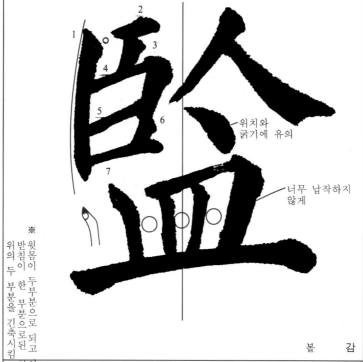

위치와
굵기에 유의

너무 납작하지
않게

※ 윗몸이 두부분으로 되고 아래의
반침이 한 부분으로 된 글자는
위의 두 부분을 긴축시킴

볼 감

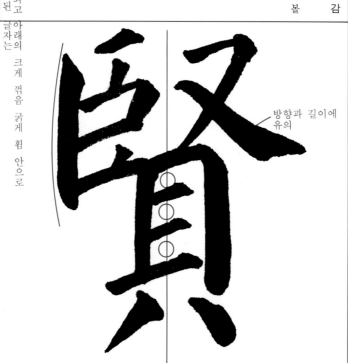

방향과 길이에
유의

어질 현

獎

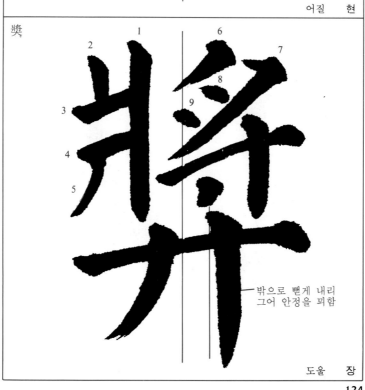

밖으로 뻗게 내리
그어 안정을 꾀함

도울 장

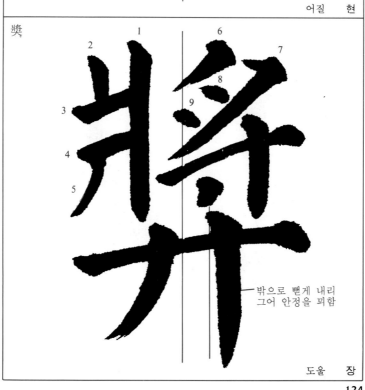

124

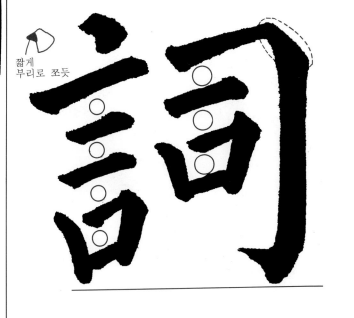

짧게
부리로 쪼듯

말씀 사

論

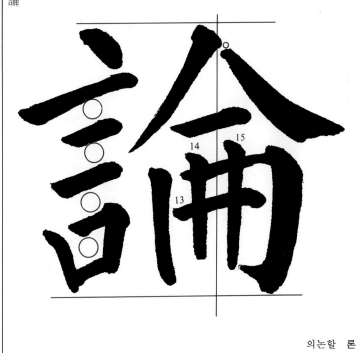

의논할 론

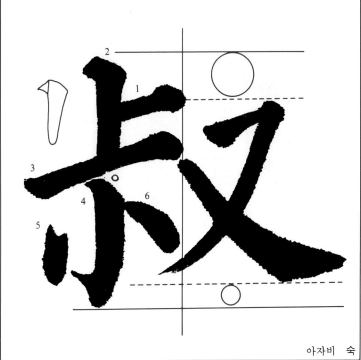

아자비 숙

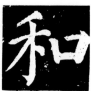

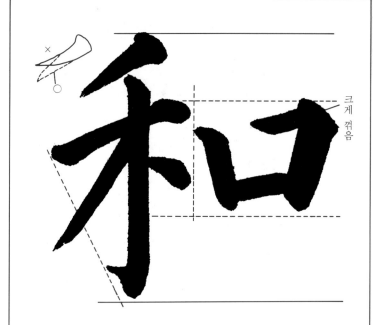

크게 꺾음

화합 화

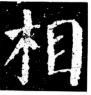

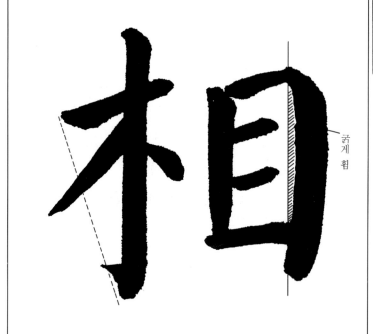

굵게 휨

서로 상

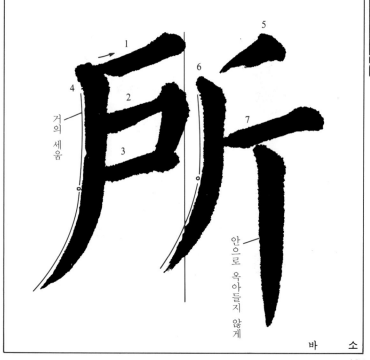

거의 세움

안으로 옥아들지 않게

바 소

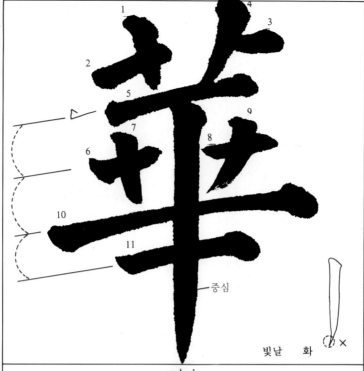

빛날　화

획순에 유의

거느릴　솔

宰

가늘게

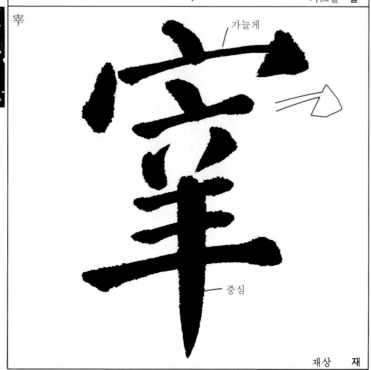

재상　재

127

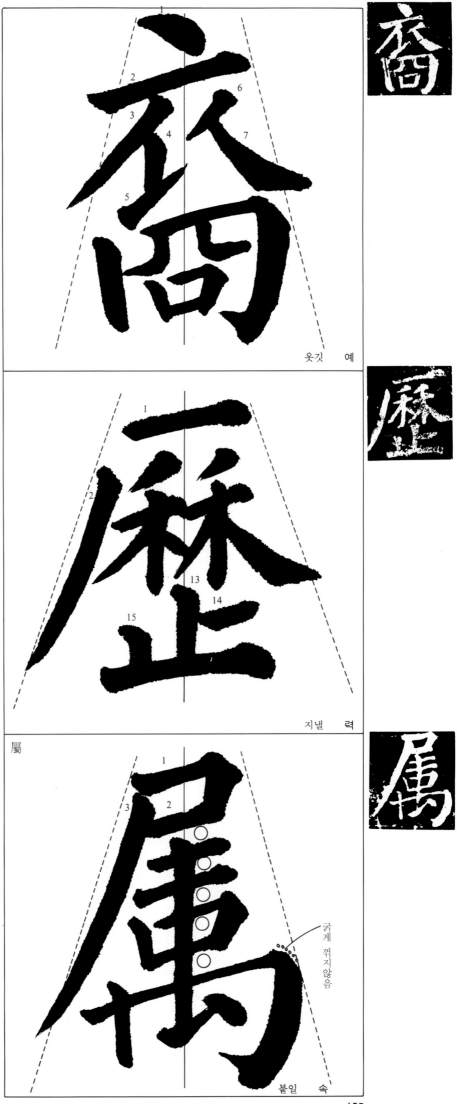

옷깃　예

지낼　력

属

굵게
꺾지않음

붙일　속

128

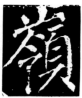

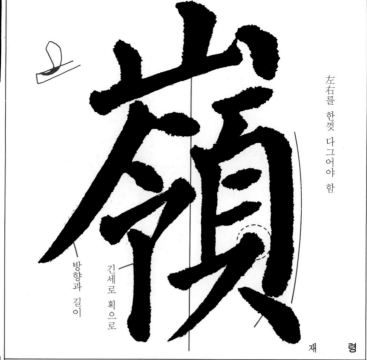

左右를 한껏 다 그어야 함

방향과 길이

긴세로 획으로

재 령

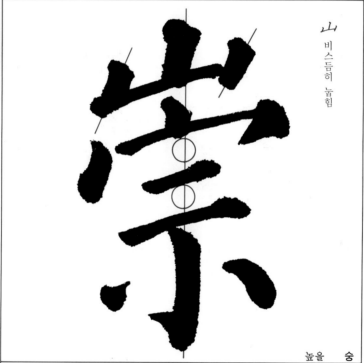

山
비스듬히 눕힘

높을 숭

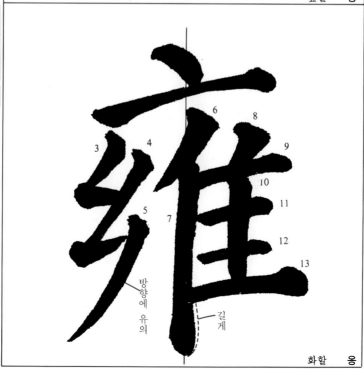

3 4 5 6 7 8 9 10 11 12 13

방향에 유의

길게

화할 옹

129

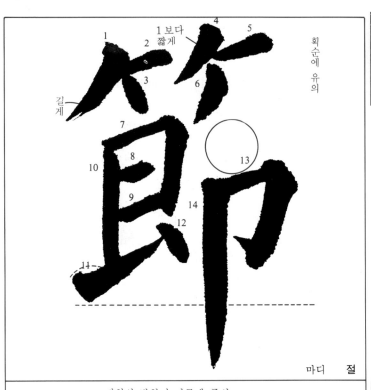

회순에 유의

1
2 1 보다
짧게
3
길게
7
8
10
9
13
14
12
14

4
5
6

마디 절

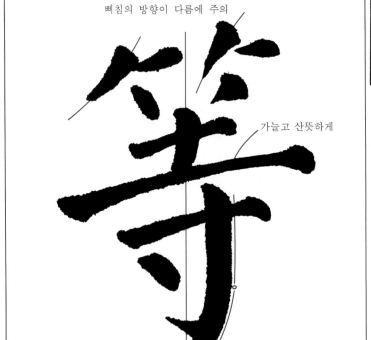

삐침의 방향이 다름에 주의

가늘고 산뜻하게

같을 등

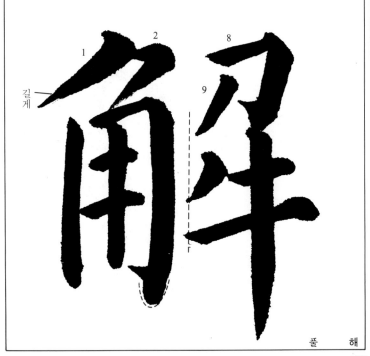

1
길게
2
9
8

풀 해

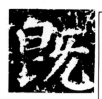

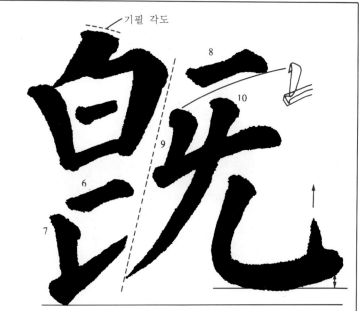

기필 각도

이미 기

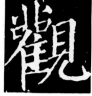

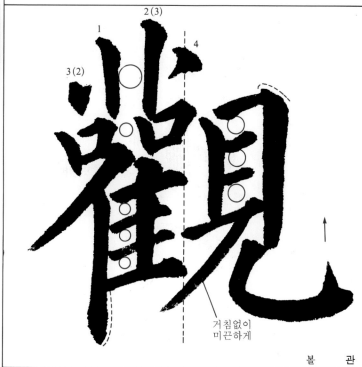

거침없이
미끈하게

볼 관

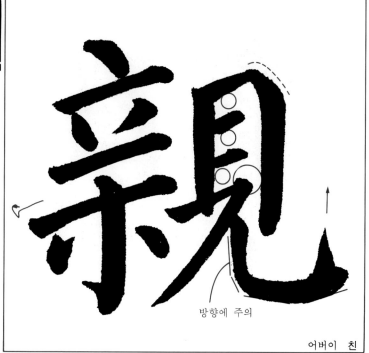

방향에 주의

어버이 친

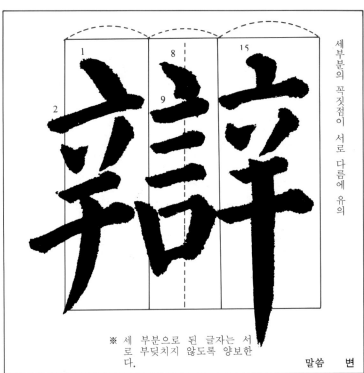

세부분의 꼭짓점이 서로 다름에 유의

※ 세 부분으로 된 글자는 서로 부딪치지 않도록 양보한다.

말씀 변

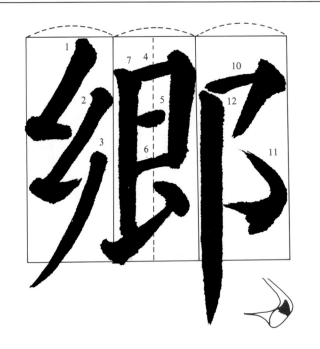

고을 향

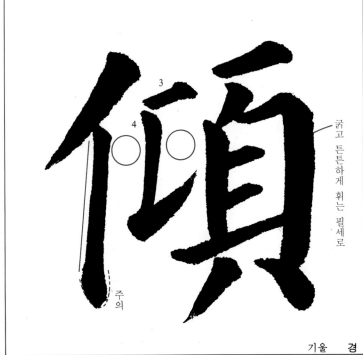

굵고 튼튼하게 휘는 필세로

주의

기울 경

職

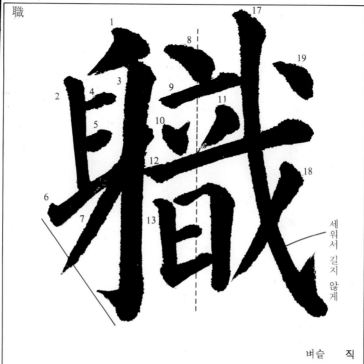

1
8 17
3 19
2 4
9 11
5 10
12 18
6
7 13

세워서 길지 않게

벼슬 직

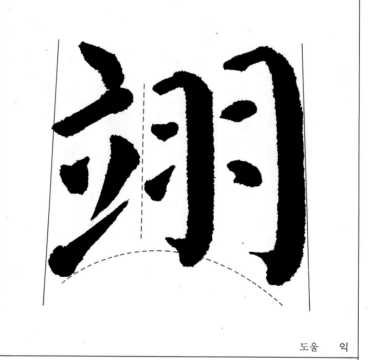

도울 익

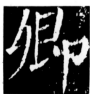

職

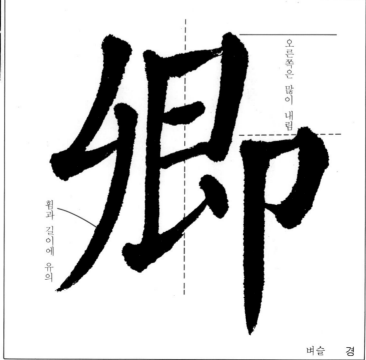

오른쪽은 많이 내림

휨과 길이에 유의

벼슬 경

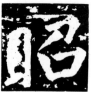

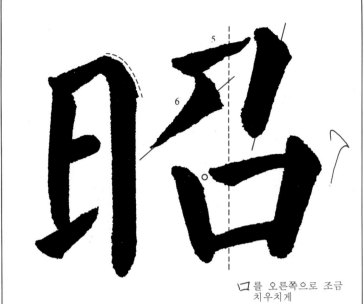

口를 오른쪽으로 조금
치우치게

밝을 소

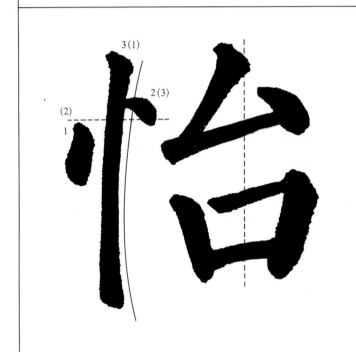

기꺼울 이

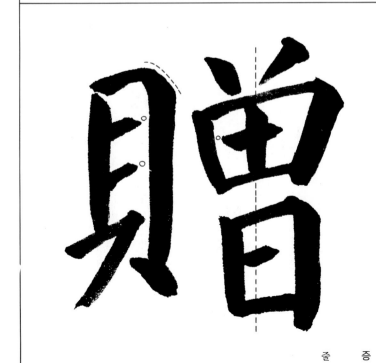

줄 증

재 성

세움

이를 진

활짝펴서

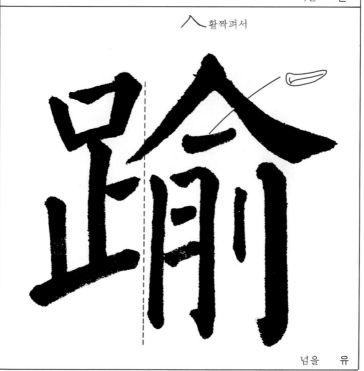

넘을 유

135

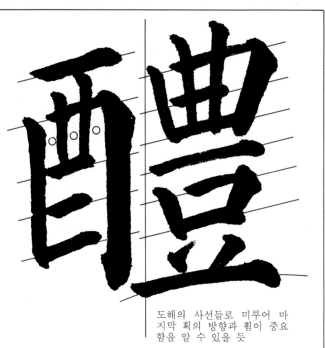

도해의 사선들로 미루어 마
지막 획의 방향과 휨이 중요
함을 알 수 있을 듯

단술 례

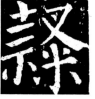

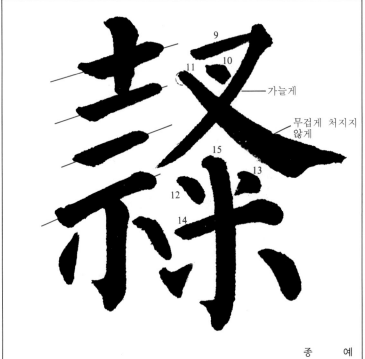

9

11　　10

가늘게

무겁게 처지지
않게

15

13

12

14

종 예

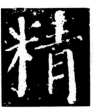

정밀할 정

136

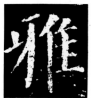

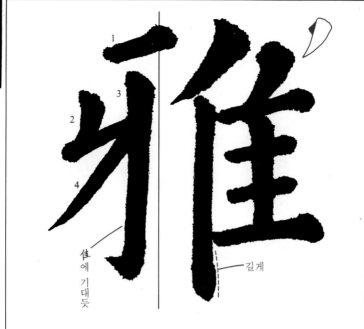

佳에 기대듯 길게

맑을 아

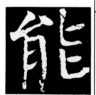

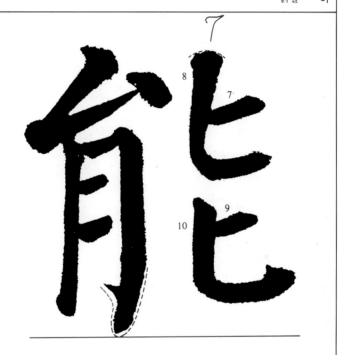

능할 능

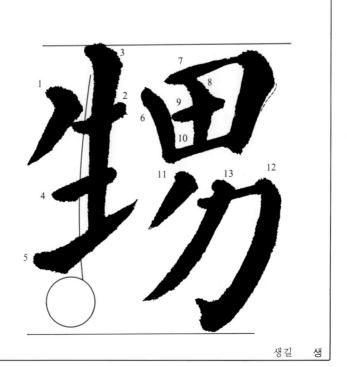

생길 생

137

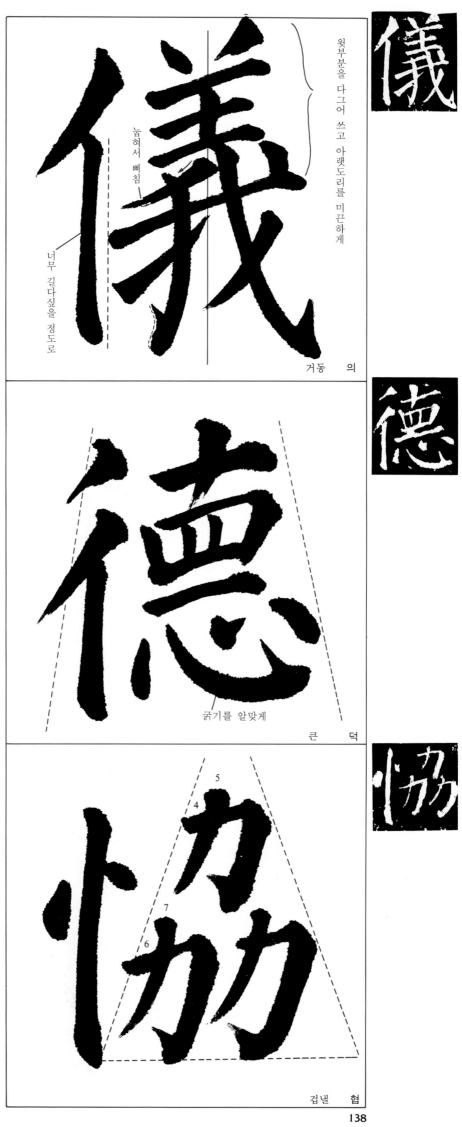

윗부분을 다 그어 쓰고 아랫도리를 미끈하게

눕혀서 삐침

너무 길다싶을 정도로

儀

德

協

거동 의

굵기를 알맞게

큰 덕

겹낼 협

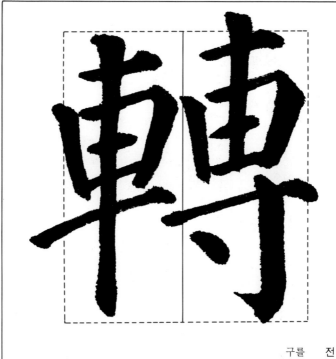

※ 左右가 동격인 글자들

구를 전

願

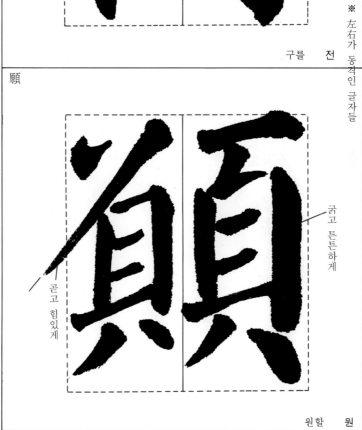

굵고 튼튼하게

곧고 힘있게

원할 원

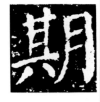

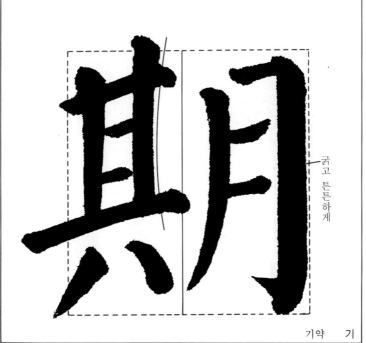

굵고 튼튼하게

기약 기

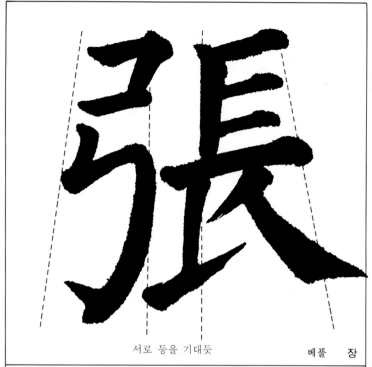

서로 등을 기대듯　　　　　　　　베풀　장

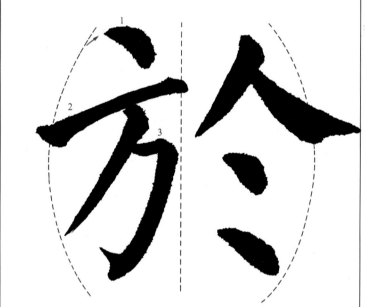

어조사　어

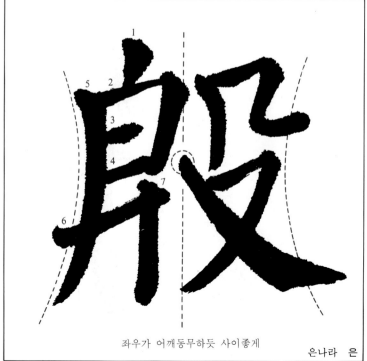

좌우가 어깨동무하듯 사이좋게　　　은나라　은

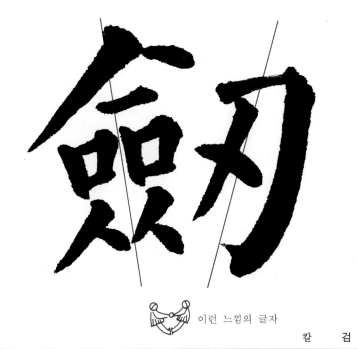

이런 느낌의 글자

칼 검

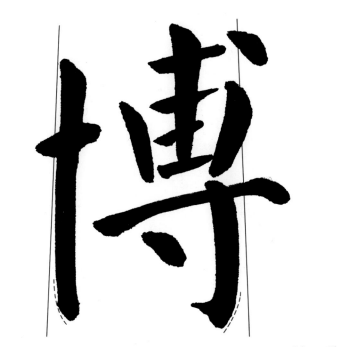

넓을 박

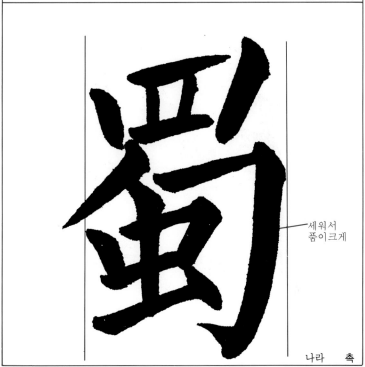

세워서
품이크게

나라 촉

엉성하게 흩어지기 쉬움으로 주의

임할 림

곳 처

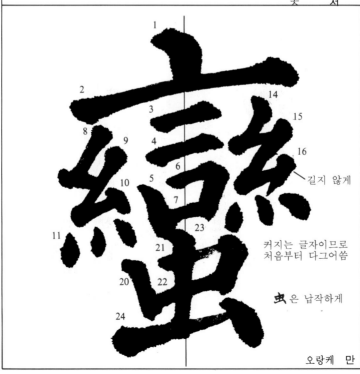

길지 않게

커지는 글자이므로
처음부터 다그어씀

虫은 납작하게

오랑케 만

달릴 치

길게

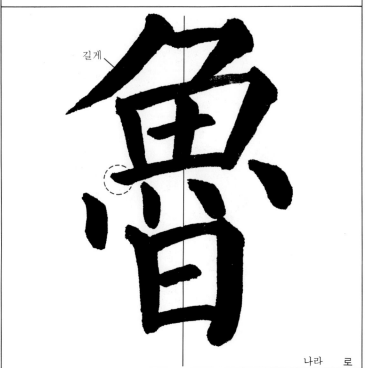

나라 로

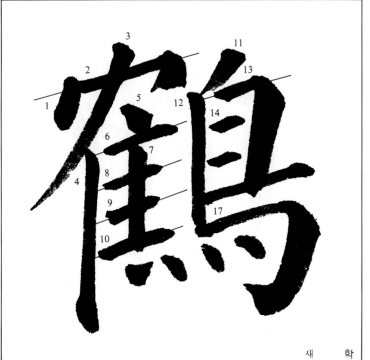

새 학

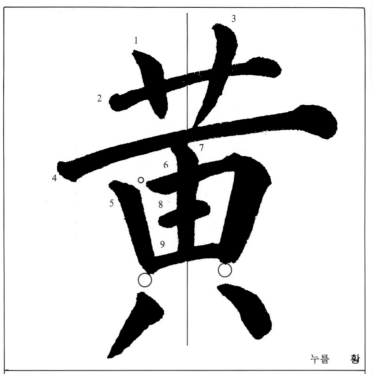

누를 황

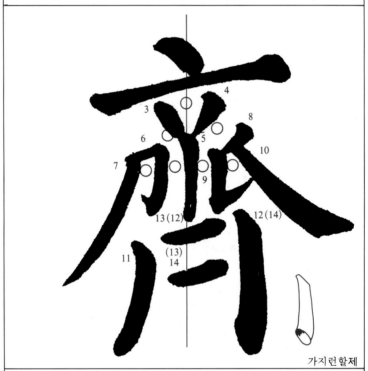

가지런할제

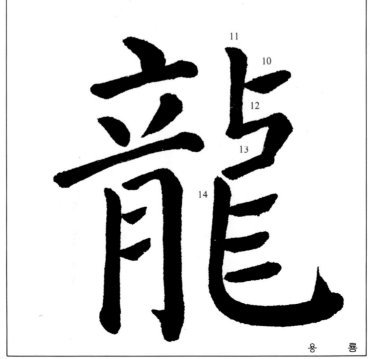

용 룡